NEW

新漫畫教室

表情動作篇

C・C 動漫社 編著

目 錄

第1章

臉部表情繪畫課程

第2章

上半身和手部動作的繪畫課程

第3章

表情的全身綜合表現繪畫課程

臉部表情繪畫課程

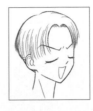 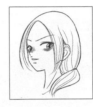 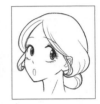

上半身和手部動作的繪畫課程

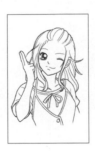 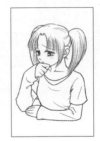 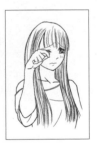

表情的全身綜合表現繪畫課程

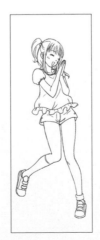 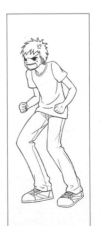

在掌握了人物的基礎畫法之後，我們來學習如何賦予人物豐富的情感。情感是從面部表情和肢體動作表現出來的。在本書中，我們分別就面部表情、上半身的動作及全身的動作如何表現人物情緒進行全面講解。除了如何把握人體的立體感外，還包括表情的各種處理技巧，從而讓你筆下的人物變得栩栩如生。

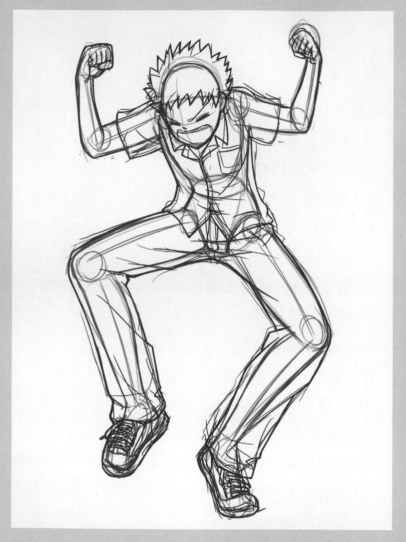

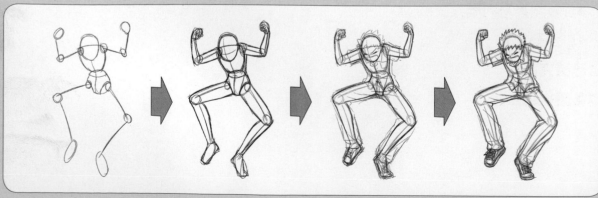

本書的使用方法

本書大致分為四個部分，按照順序閱讀，可以幫助大家更有序、更系統的學習。

● 四個部分的內容分別為 ●

第一部分：範例圖
第二部分：相關知識內容講解
第三部分：繪製過程解析圖
第四部分：動手練習區

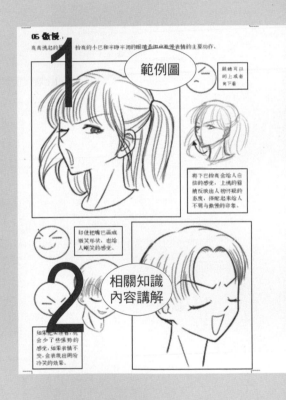

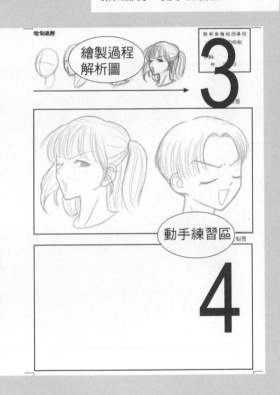

● 從符號開始繪製表情

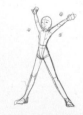

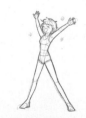

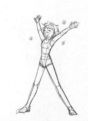

1.首先構思好人物的動作與表情，在草稿上記錄下來。

2.根據構思簡單畫出人物的肢體結構圖。

3.畫出人物的胴體圖，注意身體的立體感。

4.添加頭髮和服飾等細節部分。

5.確定線條反覆描線。

表情的基本範例與變化

表情的範例

　　人的表情十分豐富，不僅僅是喜、怒、哀、樂這樣簡單。例如我們在一些文章中看到「壓抑著內心憤怒的表情」，我們會想像這是什麼樣的表情呢？

　　雖然表情千變萬化，卻有一定的規律可循，只要我們熟悉並掌握了這個規律，就能畫出各種生動的表情了。

　　下面我們就從人物正面的基本表情開始學習吧！

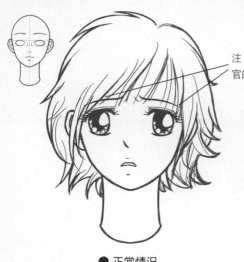

注意左右五官的平衡。

● 正常情況

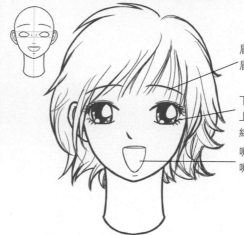

眉毛自然彎曲，眉梢下垂。

下眼瞼成向上彎曲的弧線。

嘴巴張開，嘴角上揚。

● 高興

眉心皺起，形成很深皺紋。

眉梢與眼角都稍微下垂。

嘴巴微張，嘴角下垂。

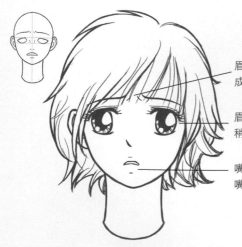

● 難過

眉毛靠攏，眉心皺起。

眉梢和眼角都稍微上挑。

嘴巴張大，形狀類似方形。

● 生氣

表情的變化

　　了解基本表情後，我們在基本表情的基礎上稍作變化，並透過不同的角度展現出更加豐富生動的表情。

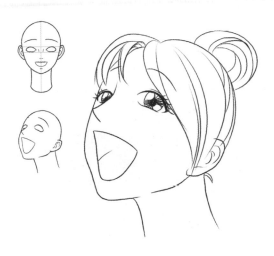

將頭揚起，並將嘴巴張得更大，人物的笑容立刻更加明朗。

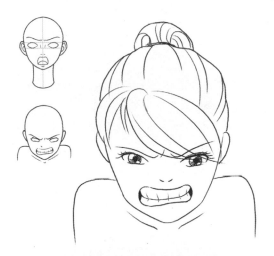

將頭微微低下，五官向中間擠壓靠攏，人物面部顯得更加猙獰可怕。

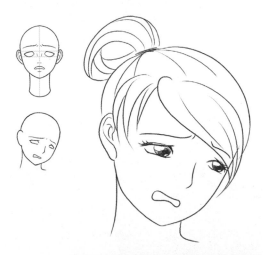

將頭向一側微微低下，搭配上難過的表情，會給人一種無奈的憂傷感，讓人物難過的情緒得到擴展，人物的表情也更加自然。

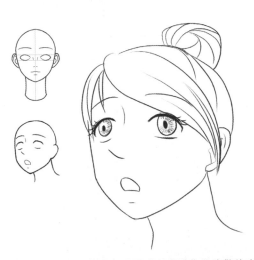

睜大眼睛和微張嘴巴的動作是吃驚的表情，用仰視的角度搭配伸長脖子的動作，就更加生動形象了。

從符號開始體現感情

雖然人的表情複雜多變，但是，只要抓住了變化的特點，用簡單的符號也能表現出豐富的感情。在學習人物的各種複雜表情畫法之前，讓我們先從簡單的符號和線條開始吧！

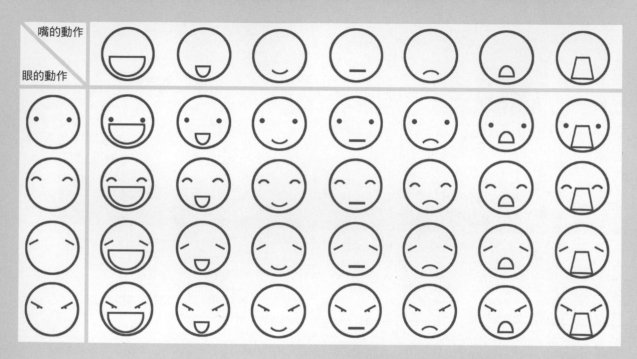

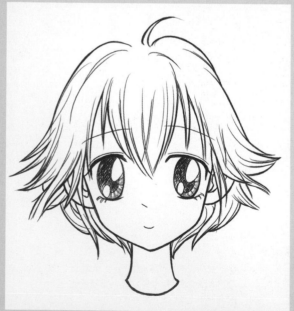

高興的時候並不一定在笑，難過的時候也不一定是在哭，人的表情是複雜多變的，仔細觀察上面的各種表情符號，就能發現各種不同的嘴型與各種不同的眼睛相互搭配，能隨意搭配出各種有趣的表情。這說明表情的變化，主要是透過眼睛與嘴型來實現的，抓住這一特點，就能非常輕鬆地畫出各種有特色的表情了。

下面我們就以微笑的表情為例，對五官稍作變形，得到更多複雜有趣的表情。

透過對眼睛、嘴巴再加上眉毛等形狀的調整，就能把微笑的臉變成多種不同的表情啦。

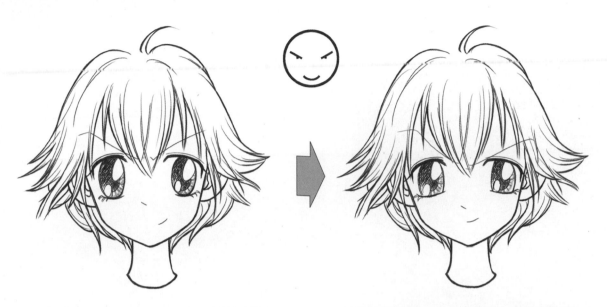

將嘴巴位置稍微改變，眉毛變成豎起，立刻給人嚴肅認真並且自信的笑容。

而將眼睛稍微閉上一點，則會增添一絲壞笑的感覺。

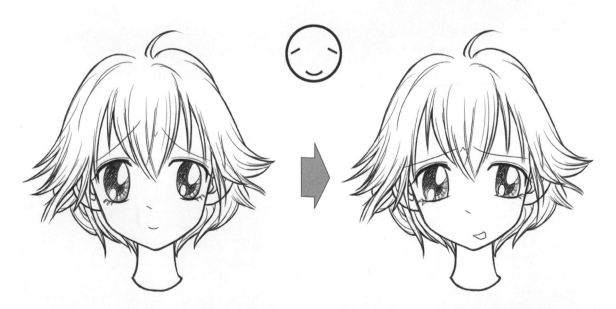

將眉毛改成「難過」時的形狀，人物的微笑變成了苦笑。

將眼睛閉上一點，嘴巴無力張開又有無奈和啞然的效果。

表達感情慣用的姿勢

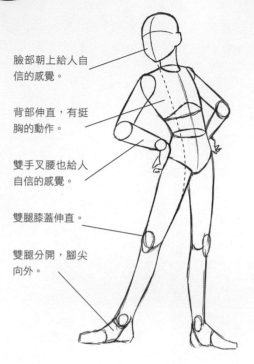

臉部朝上給人自信的感覺。

背部伸直，有挺胸的動作。

雙手叉腰也給人自信的感覺。

雙腿膝蓋伸直。

雙腿分開，腳尖向外。

● 有活力的動作

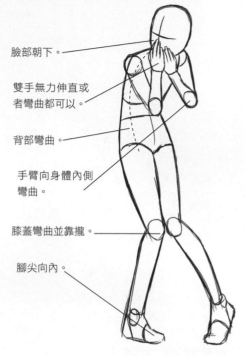

臉部朝下。

雙手無力伸直或者彎曲都可以。

背部彎曲。

手臂向身體內側彎曲。

膝蓋彎曲並靠攏。

腳尖向內。

● 沒有活力的動作

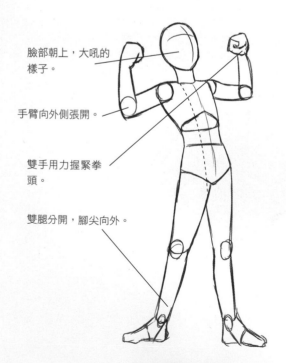

臉部朝上，大吼的樣子。

手臂向外側張開。

雙手用力握緊拳頭。

雙腿分開，腳尖向外。

● 樂觀開朗的動作

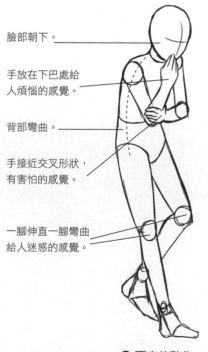

臉部朝下。

手放在下巴處給人煩惱的感覺。

背部彎曲。

手接近交叉形狀，有害怕的感覺。

一腳伸直一腳彎曲給人迷惑的感覺。

● 不安的動作

·臉部表情繪畫課程·

人物的面部表情主要是由人物的眉毛、眼睛、嘴巴的活動組成的。下面我們學習如何透過五官的動作，表現出人物面部的表情。

眉毛的運動

眉毛是人物表情的重要體現，即使嘴巴和眼睛的動作不變，只透過眉毛的運動也能表現出人物的情緒。

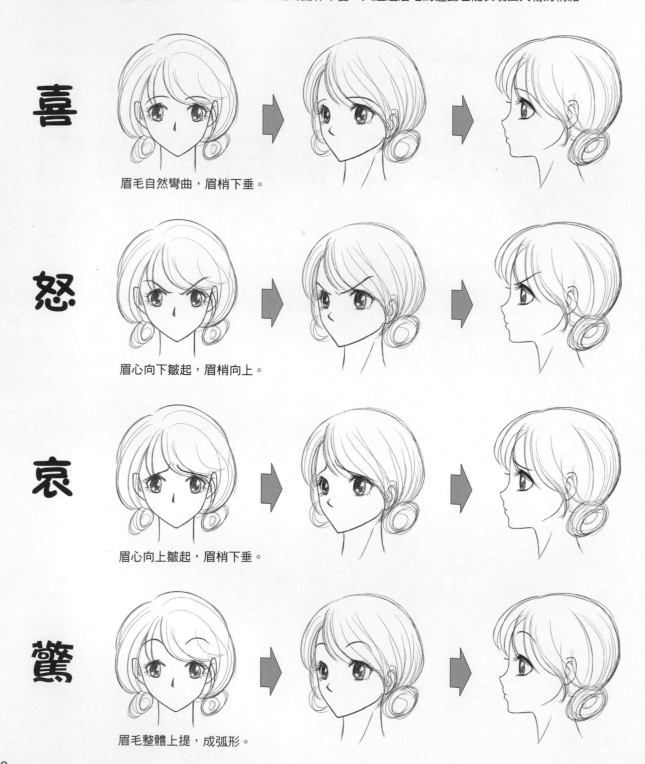

喜　眉毛自然彎曲，眉梢下垂。

怒　眉心向下皺起，眉梢向上。

哀　眉心向上皺起，眉梢下垂。

驚　眉毛整體上提，成弧形。

嘴巴的動作

嘴巴的動作也是非常豐富的，能表現出有趣的表情，下面我們就來了解一下嘴巴的常見動作。

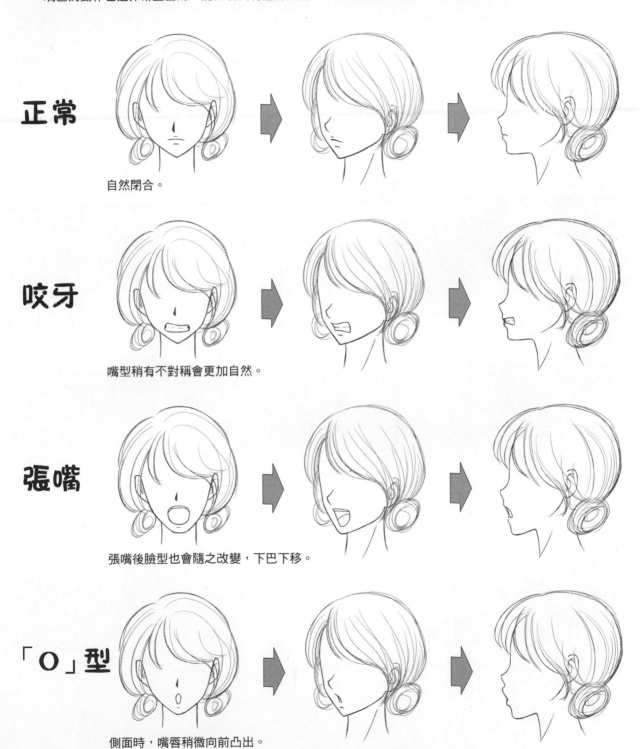

正常 自然閉合。

咬牙 嘴型稍有不對稱會更加自然。

張嘴 張嘴後臉型也會隨之改變，下巴下移。

「O」型 側面時，嘴唇稍微向前凸出。

高興

高興是人們最常見的情緒之一，也是少女漫畫中出現率最高的表情，與高興密切相關的就是「笑」，學會畫各種笑臉用來生動地體現出人物愉快的心情。

舒張的眉毛和上翹的嘴角，都是高興的體現。

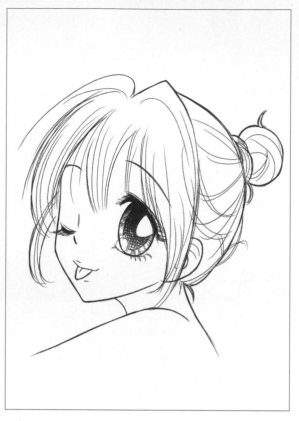

閉上一隻眼睛再加上吐舌頭的動作，就會給人俏皮可愛的感覺，是少女漫畫中常用的表情。

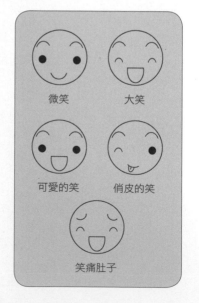

微笑　　　　大笑

可愛的笑　　俏皮的笑

笑痛肚子

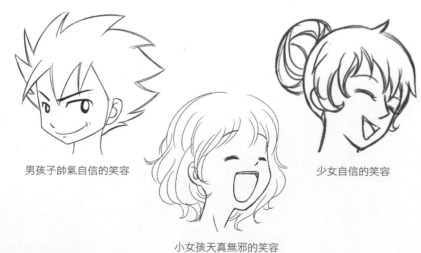

男孩子帥氣自信的笑容

小女孩天真無邪的笑容

少女自信的笑容

簡單繪製
人物過程

1.首先定出頭部的
大小、形狀和頭部
的中心線及表現眼
睛位置的曲線。

2.大致勾勒出五官。

3.調整五官的位置
與形狀,添加適當
的頭髮。

4.清理草稿,仔細
描線,刻畫出人物
的眼珠與頭髮。

臨摹練習

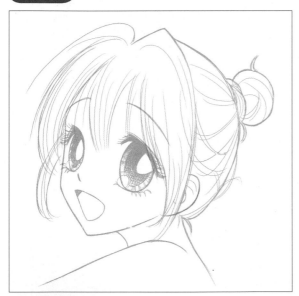 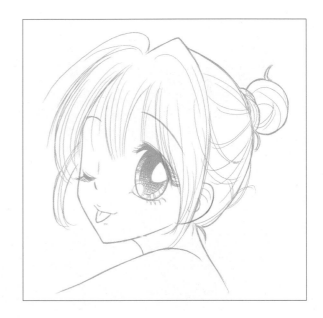

創作練習

 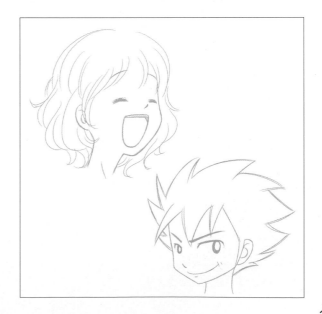

生氣

生氣時最典型的特徵就是豎起的眉毛和瞪大的眼睛，嘴角會往下撇。

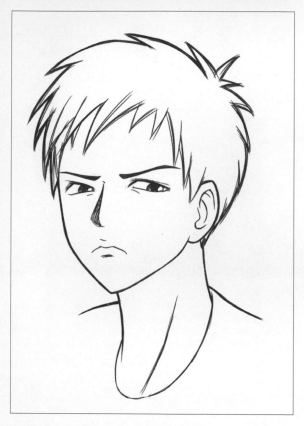

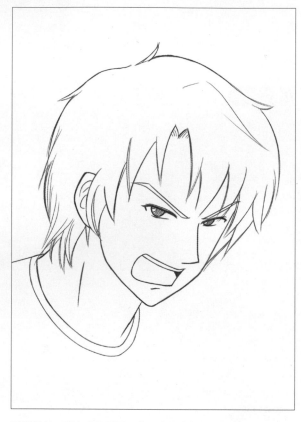

眉尾抬高，眉頭擠向眉心，嘴巴緊閉，嘴角向下，這是典型的
沉默不語、生悶氣的表現。

頭部微低，張大嘴巴怒罵，表現出非常氣憤的表情。

豎起的眉毛和下垂的嘴角是生氣的表現。

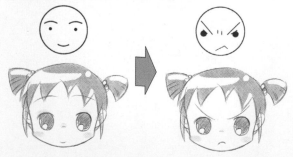

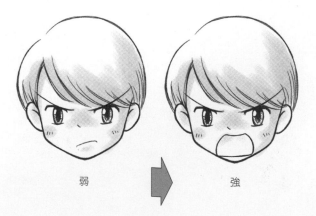

弱　　　強

將眉毛和嘴巴的弧度做了改變，表情從微笑變成了生氣，所以
眉毛和嘴型的變化在這裡很重要！

嘴巴張開會給人壓迫感，強度也會隨之增加。

追求獨創性，勇於挑戰
活躍於好萊塢的造形家、角色設計師

由片桐裕司親自授課，3天短期集訓雕塑研習課程

課程包含「創造角色造形的思維方式」「3次元的觀察法」，整體造型立等造形基礎課法，以及由講師示範雕塑的步驟，透過主題講解「如何雕塑角色造型」「如何克服自己」等精神層面的課座。目前在東京、大阪、名古屋都有開課，並擴展至台灣，由北星圖書邀請來台授課。

【3日雕塑營內容】

課程開始
何謂3次元的觀察法。整體造形基礎課程。

雕塑示範
依角色造形詳細每一步驟及示範。

製作雕像
學員各自製作自己理想中的角色造形，也依空員學習程度進行個別指導。

好萊塢編電影講義作品分析
介紹招聘曾參與製作的好萊塢電影作品。

作品完成！
3天集訓學習成作品及研習會後樂辦交流集會。含影「研習會學員作品及研習交流集會。

【雕塑營學員主題課程設計及雕塑作品】

難過

難過的表情最顯著的特徵是眉心皺起，眉角和眼角下垂，嘴角也向下撇，是典型的心情不滿的象徵。

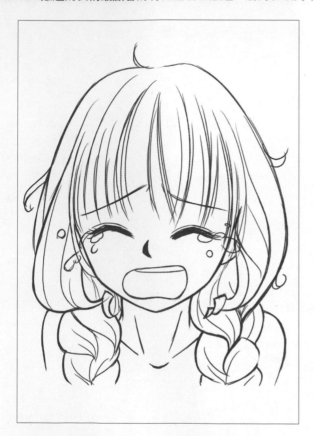

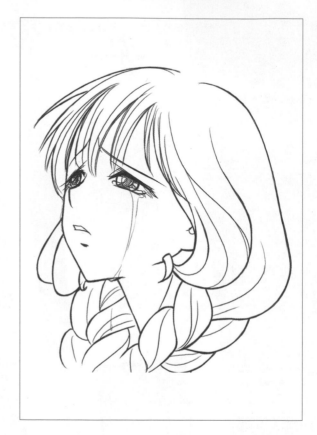

> 眉毛成「八」字向中間擠。

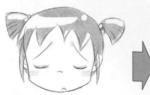

如果將眼睛閉起來會有沮
喪的效果。

掛著淚滴會讓人物顯得楚
楚可憐。

● 難過強度的表現

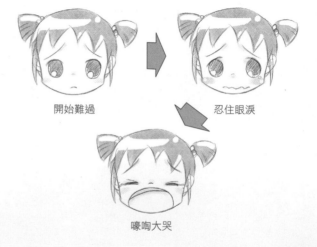

開始難過　　　　　　忍住眼淚

嚎啕大哭

簡單繪製
人物過程

 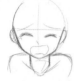 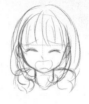 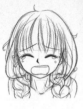

1.定出頭部的形狀。

2.添加出大致五官的輪廓。

3.調整五官的位置與形狀，添加適當的頭髮。

4.清理草稿、描線，刻畫出人物的眼珠與頭髮。

臨摹練習

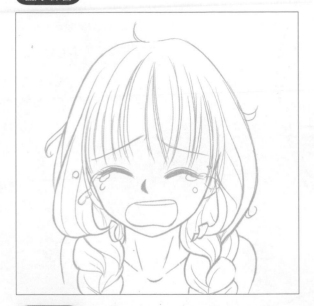 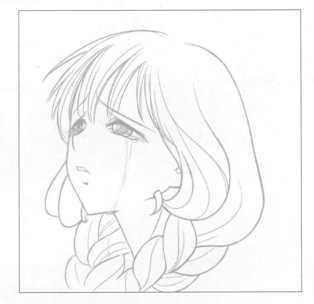

創作練習

吃驚

瞪大眼睛、抬高眉毛、張大嘴巴，都是吃驚表情的典型特徵。

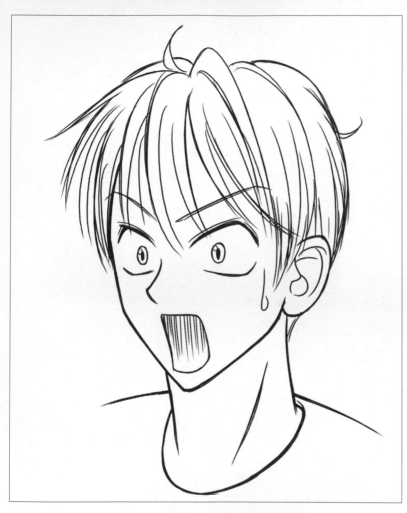

● 透過符號以及效果線加強人物感情表現效果

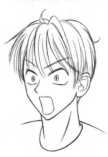

普通情況。

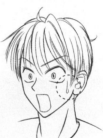

添加汗水後生動很多。

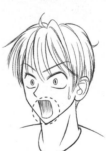

在口中添加效果線後，更有受到恐怖驚嚇的感覺。

● 吃驚程度的表現

眼皮的肌肉向上運動，嘴巴成「0」型。

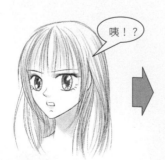

咦！？

有點吃驚的情況。

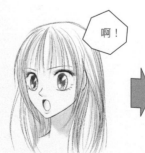

啊！

眉毛抬高，眼睛睜大，嘴巴也稍微張大，吃驚的程度加大。

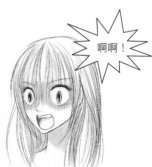

啊啊！

瞳孔縮小，眼睛睜開更大，嘴巴也用力張開，並添加效果線，表情更加生動，吃驚的情緒也更強烈。

 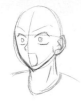 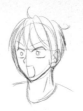 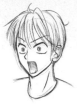

簡單繪製
人物過程

1.定出頭部的大小
及形狀。

2.定出大致五官位
置和形狀輪廓。

3.調整五官的位置
與形狀，添加適當
的頭髮。

4.描線並刻畫細節。

練習日誌

年　月　日

臨摹練習

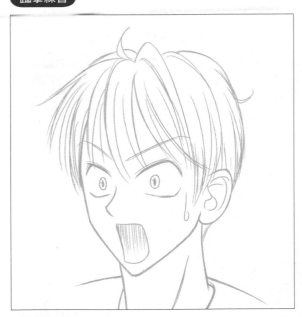

創作練習

吃驚強度表現臨摹圖

在臨摹的過程中注意面部五官的改變，並從中總結經驗。

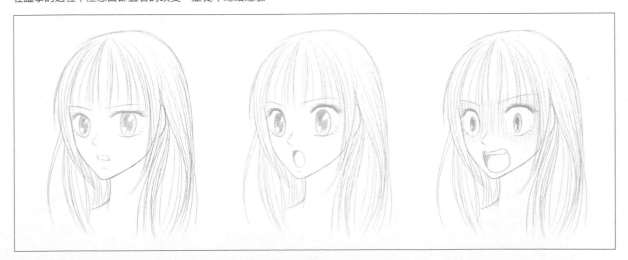

羞澀

羞澀的表情主要是透過臉紅來表現的，在不同表情的人物臉頰上添加上表現臉紅的斜線後，都會給人羞澀的印象。

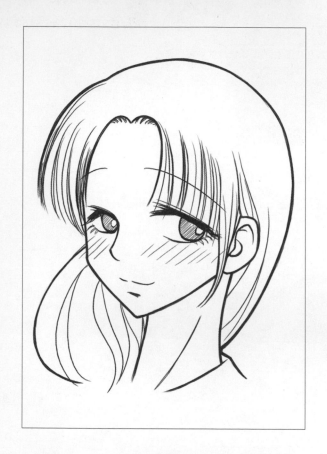

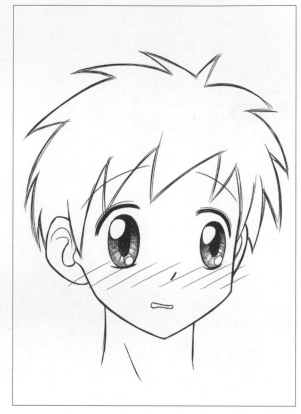

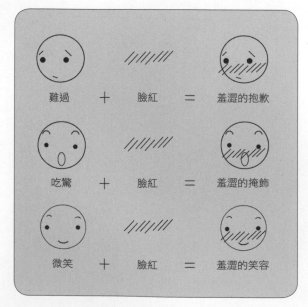

難過 ＋ 臉紅 ＝ 羞澀的抱歉

吃驚 ＋ 臉紅 ＝ 羞澀的掩飾

微笑 ＋ 臉紅 ＝ 羞澀的笑容

眼睛看向斜下方給人羞澀含蓄的感覺。

眼睛看向斜上方會給人思考、想掩飾的感覺。

簡單繪製
人物過程

練習日誌

年　月　日

1.定出頭部的大小、形狀和臉部的朝向。

2.勾勒出五官,添加適當的頭髮。

3.清理草稿,仔細描線,刻畫出人物的眼睛與頭髮。

臨摹練習

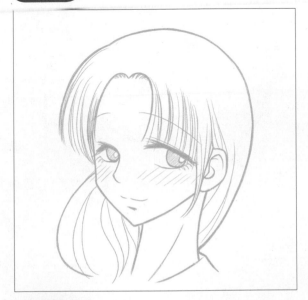

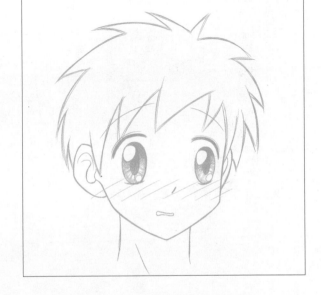

創作練習

23

傲慢

高高挑起的眉毛，抬高的下巴和半睜半閉的眼睛，是組成傲慢表情的主要細節。

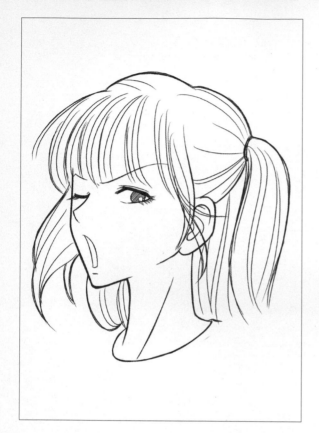

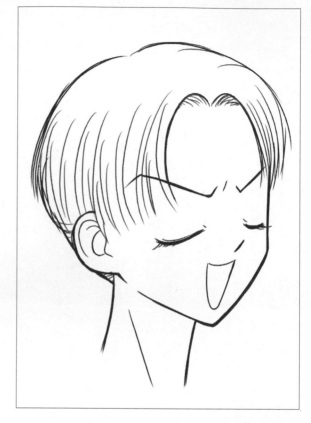

眼睛可以閉上或者向下看。

將下巴抬高會給人自信的感覺，上挑的眉梢反映出人物懷疑的態度，搭配起來給人不屑與傲慢的印象。

揚起頭，表現出瞧不起人、嘲笑的表情。

即使把嘴巴畫成微笑形狀，也給人嘲笑的感覺。

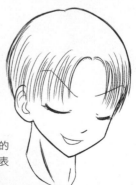

把頭埋著，會少了些強勢的感覺，如果表情不變，會表現出陰險冷笑的效果。

簡單繪製
人物過程

1.首先定出頭部的大
小、形狀和中心線。

2.大致勾畫出五
官。

3.調整五官的位置
與形狀，添加適當
的頭髮。

4.清稿、描線、刻
畫細節。

臨摹練習

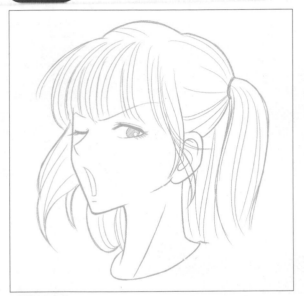

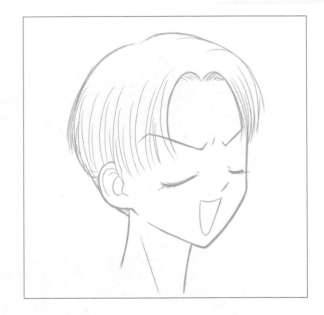

創作練習

陰險

當人物做了壞事、想到壞點子的時候，常常露出陰險的表情。五官的變形和扭曲就帶來陰險的感覺。

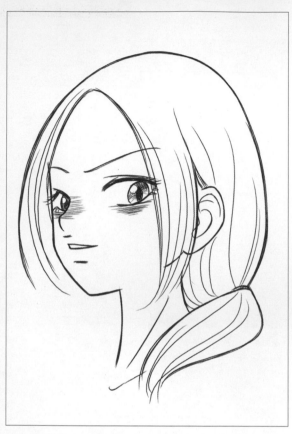

扭曲的五官帶給人陰險的感覺。

未添加陰影線的效果。

在鼻梁和眼睛下方添加陰影線，增添了恐怖氣氛，表情顯得更加陰險詭異。

邪惡的眼神搭配詭異的笑容是陰險表情的典型。

不對稱的眼睛與眉毛更能增加詭異氣氛。

歪向一邊的嘴角有邪惡的感覺，這樣陰險壞笑的表情是漫畫中陰險人物常見的表情。

簡單繪製
人物過程

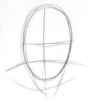 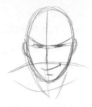 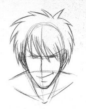 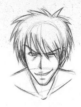

1.畫出頭部大致輪
廓、形狀和頭部的
中心線。

2.定出五官的位置。

3.調整五官的形
狀輪廓,畫出頭
髮。

4.描線、刻畫出人
物眼睛與頭髮。

臨摹練習

創作練習

啞然

當人物遇到意想不到的情況時，通常都會出現尷尬、無言以對的場景，這時用啞然的表情來描繪人物，更能生動體現出當時的氣氛。

 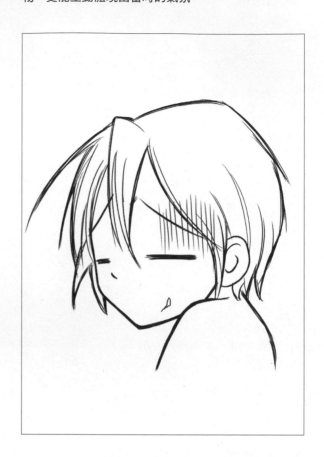

簡單的陰影線和汗水等有趣的小符號，就能表現出啞然效果。

 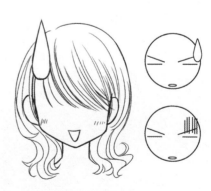

沒有畫符號的表情看起來只是沒精打采的感覺。

添加汗水符號後立刻有「無語」的感覺。

除了汗水，陰影線的添加也能讓人物表情產生「啞然」的效果。

一個誇張的流汗符號已經充分表現出了人物「啞然」的心境。

簡單繪製
人物過程

練習日誌

年　月　日

1.定出頭部的大小、形狀和臉部的朝向。

2.大致定出五官的位置。

3.調整五官的位置與形狀，添加頭髮。

4.清理草稿，仔細描線，刻畫出人物臉部細節。

臨摹練習

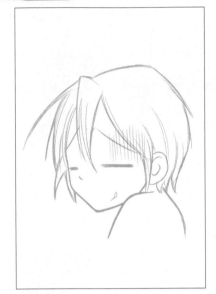 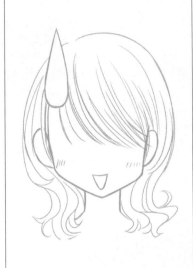 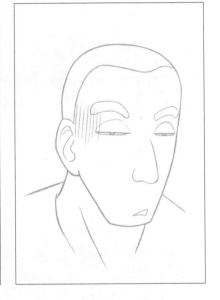

創作練習

疑惑

眼睛睜大，嘴巴微微張開成「O」型是人物疑惑表情最明顯的特徵，抓住這兩個重點就能生動表現出疑惑的表情。

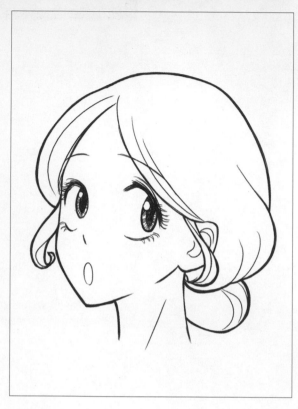

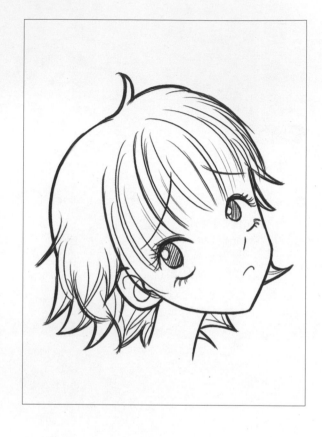

眼睛看向斜上方會給人疑惑和思考的感覺。

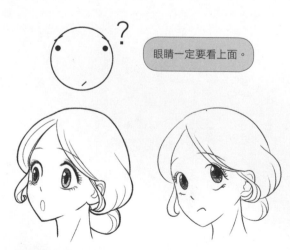

眼睛一定要看上面。

如果這樣瞪大眼睛看前方的話，給人更多的感覺是吃驚。

把嘴巴的形狀改成向上努的曲線，同樣也能表現出疑惑的感覺。

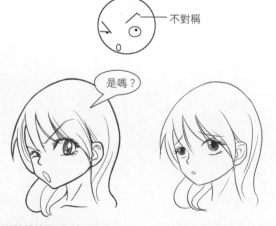

不對稱

是嗎？

不對稱的眉毛和眼睛會給人懷疑的印象，也能表現出懷疑的情緒。

同樣是疑惑的表情，但是改變人物眉毛的形狀就讓人物變得弱勢，與強勢的人物形成鮮明的對比。

簡單繪製
人物過程

 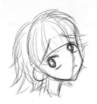

1.首先定出頭部的大
小、形狀和頭部的
中心線與表現眼睛
位置的曲線。

2.添加五官。

3.調整五官的位置
與形狀，畫出適當
的頭髮。

4.清稿描線與刻畫
細節。

臨摹練習

創作練習

可愛誇張的表情

將各種表情的特點誇張化，製造出生動有趣的表情。

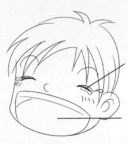

眼睛瞇成一條縫，
眼淚都笑出來了。

嘴巴橫向張大，
占據半張臉，很
誇張很可愛。

將高興的表情誇張化。

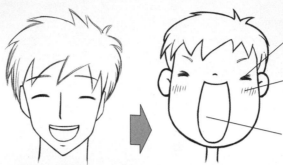

眼睛畫成「＞＜」形狀

鼻子以上部分五官
上移，給張大的嘴
巴更多空間。

嘴巴誇張地張大，
圓滑的弧線讓人物
顯得可愛。

高興時張嘴笑，眼睛瞇成一條縫。　　可愛誇張的表情惹人喜愛。

抓住各個表情的特點，發揮自己的想像就能製造出更多有趣可愛的表情了。

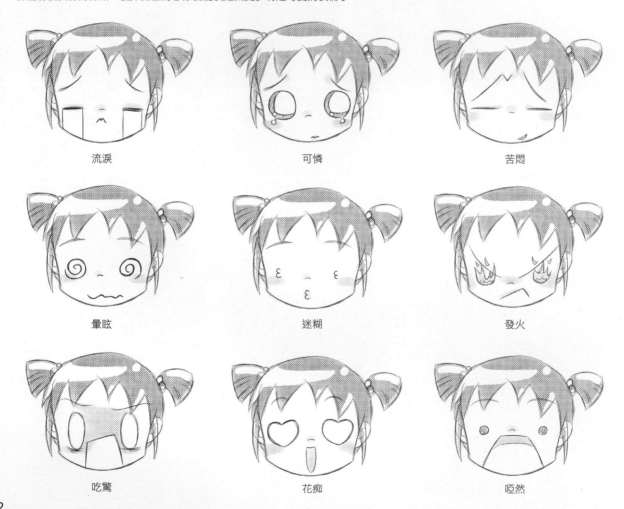

流淚　　　　　　　　　可憐　　　　　　　　　苦悶

暈眩　　　　　　　　　迷糊　　　　　　　　　發火

吃驚　　　　　　　　　花痴　　　　　　　　　啞然

每個人物都有很多誇張又可愛的表情，試著用不同的角度畫出同一個人物的不同表情更能體現出人物的生動可愛。

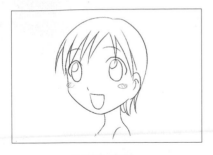

天真的微笑。

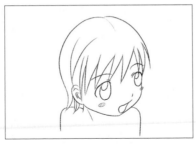

運用俯視的角度讓微笑更可愛。

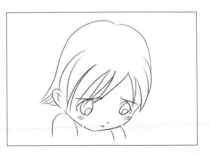

害羞地低著頭，同樣用俯視的角度，更能體現出害羞的程度。

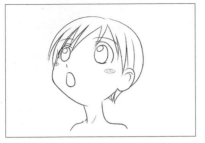

感到奇怪的時候，仰著頭，眼睛看著上方，自然地用仰視角度。

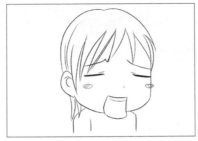

茫然、不解，用微側的角度表現出來，突出了人物面部表情的特點。

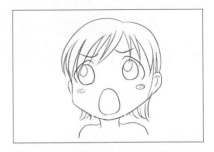

著急或者生氣的表情，避免正面的面部，會顯得生動一些。

臨摹練習

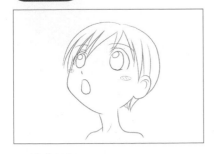

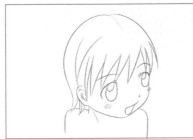

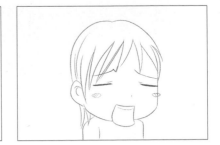

創作練習

【問題 **1**】給人物添加合適的眉毛，表現出不同的感情。

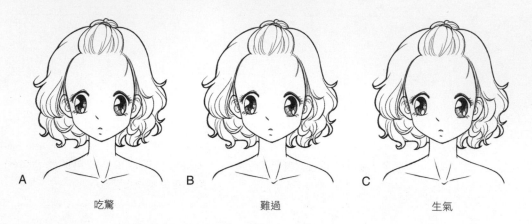

A　　　　　　　　　　B　　　　　　　　　　C

吃驚　　　　　　　　　難過　　　　　　　　　生氣

【問題 **2**】在下列表情中選擇較為俏皮的表情。

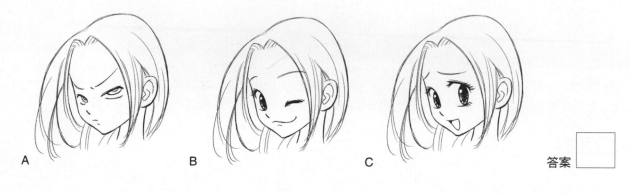

A　　　　　　　　　B　　　　　　　　　C　　　　　　　　答案 ☐

【問題 **3**】下列生氣表情按強度從小到大的順序排列，正確的是：

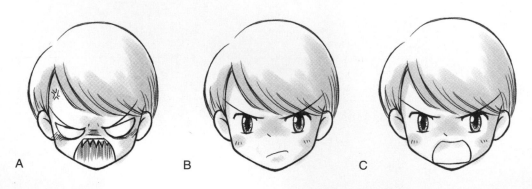

A　　　　　　　　　B　　　　　　　　　C　　　　　　　　答案 ☐

正確答案：2.B 3.BCA

第 2 章

上半身和手部動作的繪畫課程

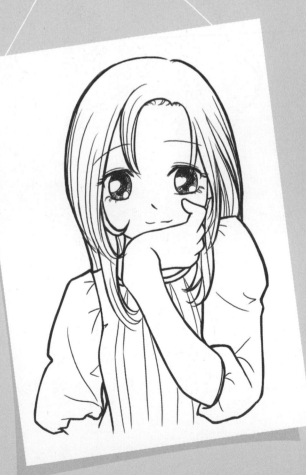

上半身和手的動作變化不但會給畫面賦予動感，而且會使角色更加生動。

伸手的動作

手臂向身體的一側抬起，做出各種打招呼的動作，手的動作與人物的表情是相互照應的，手距離頭部的位置也很接近。

●招呼

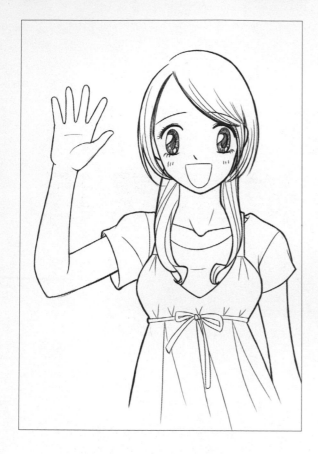

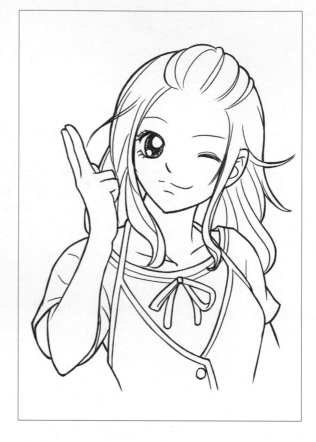

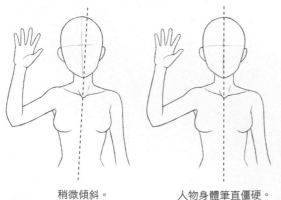

稍微傾斜。　　　　　　人物身體筆直僵硬。

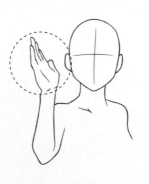

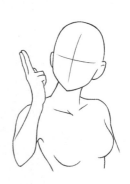

手掌稍微側一點看起來會比較自然好看。　　頭部微微歪一點，可以讓角色顯得更加可愛。

　　打招呼是漫畫中常見的動作，常用於人物的登場畫面，繪製時應注意身體微斜，這樣會更自然。

簡單繪製
人物過程

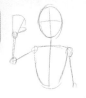 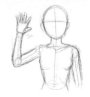

1.首先定出人物的
大致動態。

2.畫出人物的姿
態。

3.為人物添加五官
和衣物,注意人物
的表情與整體動態
要一致。

4.清理草稿,仔細
描線,刻畫細節部
位。

臨摹練習

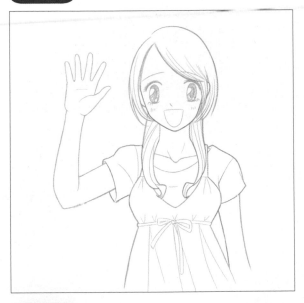

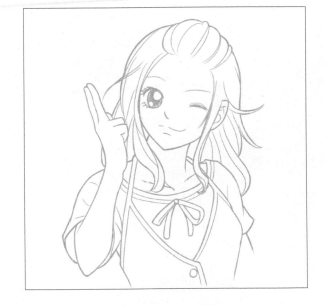

創作練習

● 自信的動作

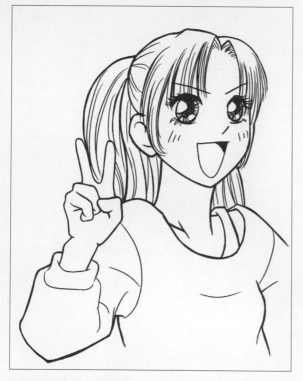

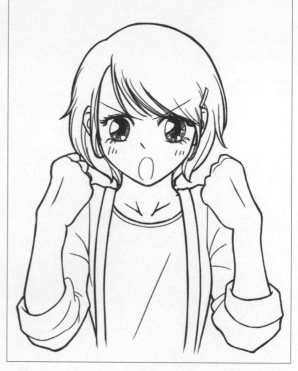

抬起手放在頭部的側面，手部做出常見「V」字型的動作，睜大眼睛，表現出必勝的信心。

雙手握拳掌心朝向自己，抬到肩膀的高度，表情嚴肅，表現出強烈的決心。

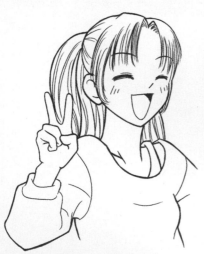

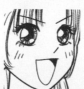

豎起的眉毛和炯炯有神的眼睛，給人自信的感覺。

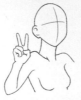

「V」型的手勢也是自信的標誌。

這個手勢換上開心的表情也同樣適用。

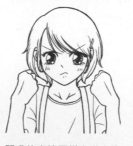

閉嘴的表情同樣充滿自信。

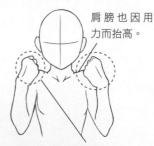

肩膀也因用力而抬高。

緊握的拳頭筋骨凸起。

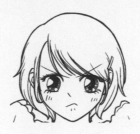

豎起眉毛、眼睛大睜、嘴巴向上努，看起來幹勁十足。

簡單繪製
人物過程

 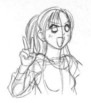 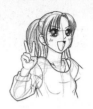

1.首先定出人物的
基本動態。

2.勾出人物的基本
形態。

3.添加表情和衣物。

4.最後清理草稿，
仔細描線，刻畫細
節部位。

練習日誌

年　月　日

臨摹練習

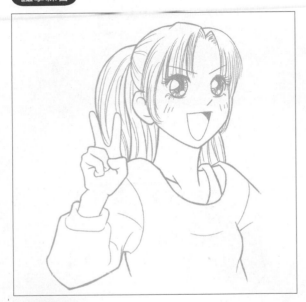 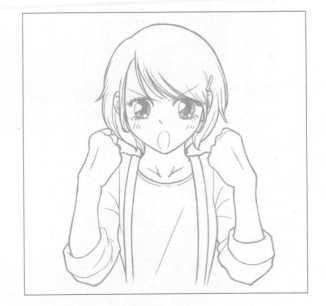

創作練習

伸手的動作

當人物在討論激烈或者述說得滔滔不絕的時候，都會伸出手指指點點，表情也會變得很激動。

●對話

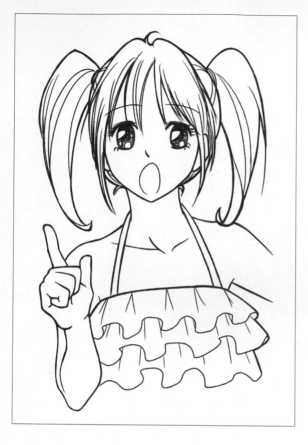

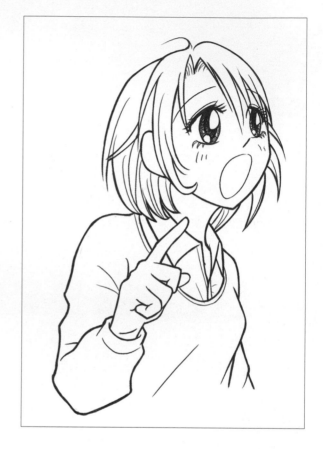

手臂柔和的線條體現出女性被脂肪包裹的柔軟身體曲線，給人圓潤的體積感。

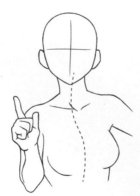

身體微成「S」型，凸顯動感。

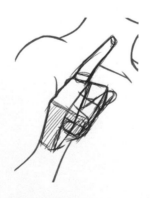

繪製人物手部時，用幾何體概括的方式，找準手部立體感。

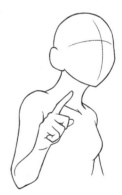

仰頭動作讓說話者的情緒更顯激動。

簡單繪製
人物過程

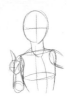 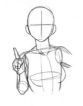

1.首先定出人物的大致動態。

2.繪出基本輪廓，注意手部的動作由於透視的關係，上臂被小臂擋住。

3.為人物添加五官和衣物，注意人物的表情與整體動態要一致。

4.清理草稿，仔細描線，刻畫細節部位，注意手的動作要協調。

臨摹練習

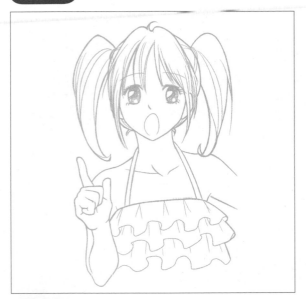 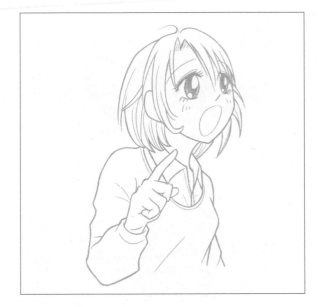

創作練習

托腮的動作

●安靜與思考

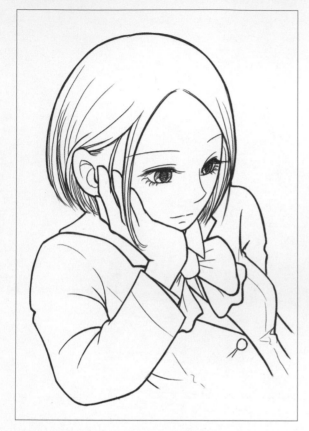

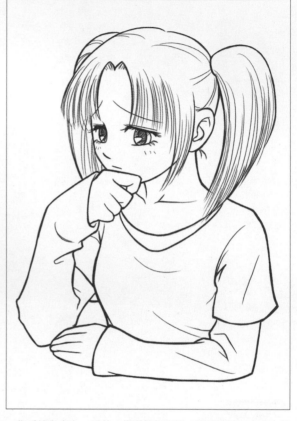

人物上半身向後仰，單手托腮，悠閒地坐著。

一隻手放在桌上，另外一隻手托住下巴，眉頭緊皺，表現出正在擔心、思考一些事情。

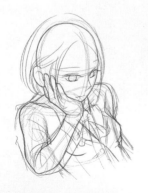

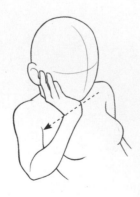

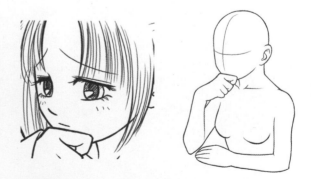

上半身的重心都在右手上，肩膀會自然地向內夾住。

身體伴隨重心都向右傾斜。

這個手勢搭配上焦慮的表情，更有遇到難題的感覺。

簡單繪製
人物過程

 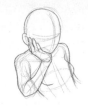 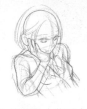 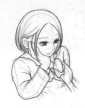

1.定出人物的基本
動態，注意人物傾
斜時重心的變化與
移動。

2.勾勒出大致輪廓。

3.接著為人物添加
五官和衣物，注意
人物的表情與整體
動態要一致。

4.清理草稿，仔細
描線，刻畫細節部
位。

臨摹練習

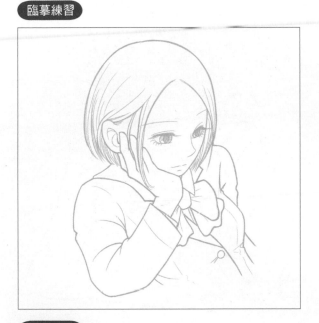 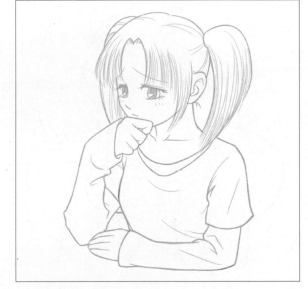

創作練習

43

托腮的動作

當人物對事情感到有疑問、不明白的時候，就會露出疑惑的表情，通常情況下眼睛會向上看，手會配合身體做出托腮的動作。

●疑惑

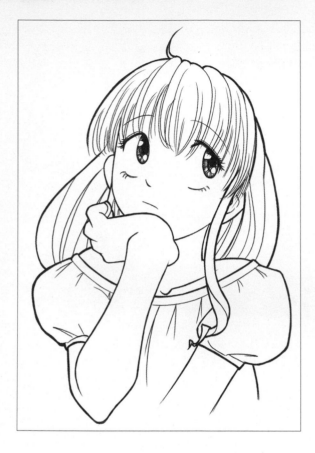 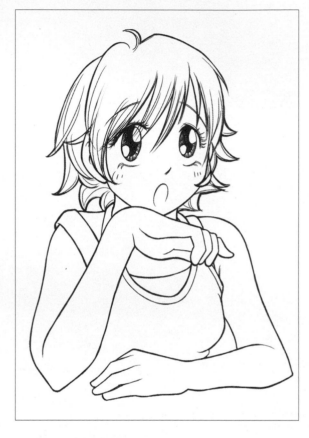

向前伸出的手臂，通過袖口向上彎曲的弧線體現出柱狀手臂的立體感。

袖口的弧線向下，錯誤。

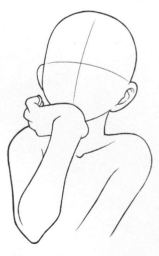

頭部向上會有思考疑惑的感覺。

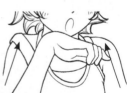

手背枕在下頦的動作，身體重心放在兩個手臂上，肩膀會抬高。

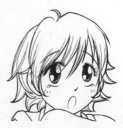

人物上半身是往前傾的。

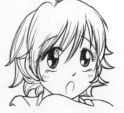

注意人物的面部表情也要與身體動作一致，眼睛往上看，嘴巴張開表現出不解。

簡單繪製
人物過程

✏ 練習日誌

年　月　日

1.勾勒出基本動態。

2.繪出並調整大致輪廓。

3.添加五官和衣物，注意人物頭部向後傾斜的角度。

4.清理草稿，仔細描線，刻畫細節部位。

臨摹練習

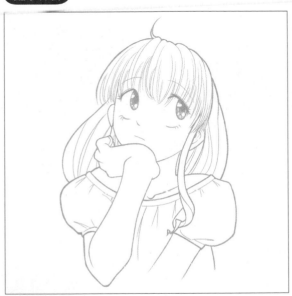

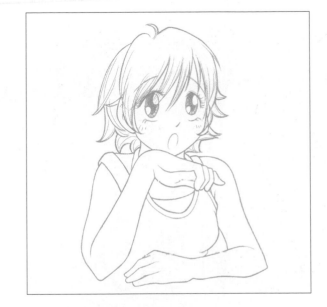

創作練習

托腮的動作

在談話的時候常出現的動作,一種是面帶微笑安靜的傾聽,通常用在聽故事或者音樂的時候;另外一種是聊天時候的傾聽,與說話的人產生互動,表情也隨著談話內容而隨時變換。

●聽眾

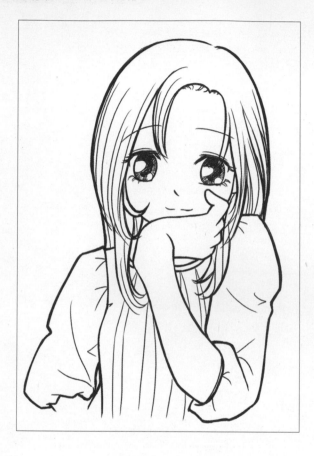

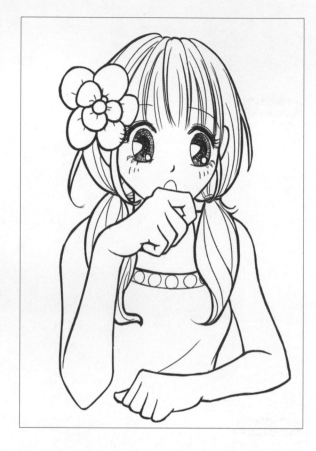

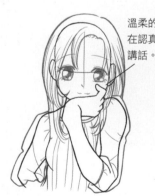

溫柔的笑容像在認真聽對方講話。

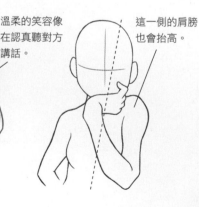

這一側的肩膀也會抬高。

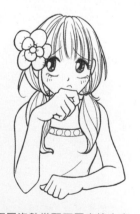

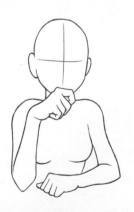

繪製時注意人物衣服與身體間的空隙。

身體重心靠左,所以稍微向左傾斜。

相同姿勢搭配不同表情也會有不同效果,改變表情,也可以用作疑惑的動作。

由於重心在雙臂,所以肩部微微抬高。

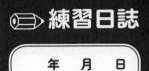
簡單繪製
人物過程

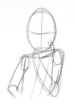 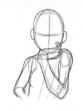 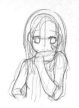 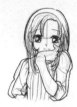

1.定出人物的大致　　2.勾出輪廓調整好　　3.為人物添加五官　　4.清理草稿，仔細
　動態。　　　　　　　人物動態。　　　　　和衣物。　　　　　　描線，刻畫細節部
　　　　　　　　　　　　　　　　　　　　　　　　　　　　　　　位。

臨摹練習

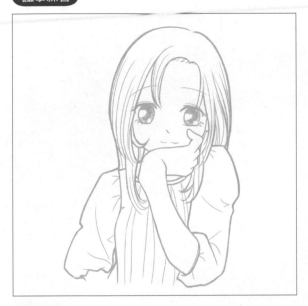

創作練習

摀嘴的動作

吃驚的時候會把眼睛睜大，還會情不自禁張大嘴巴或用手迅速摀住嘴巴。

●吃驚

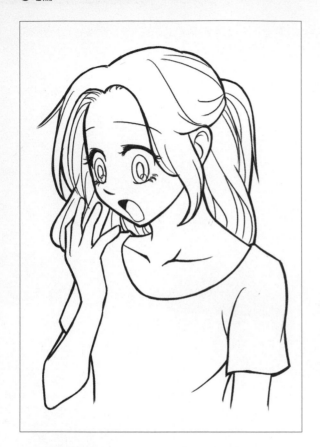

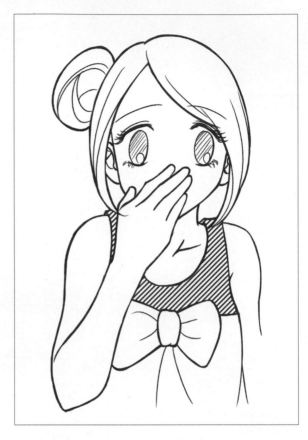

將五根手指張開更有受到驚嚇而肌肉收縮的感覺。

故意將瞳孔留白，讓眼神顯得更加空洞而恐怖。

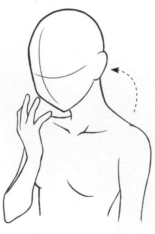

脖子向前伸長，表示難以置信的心情。

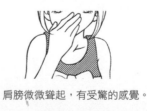

肩膀微微聳起，有受驚的感覺。

凸起的手背筋骨表現男性手部的粗獷感。

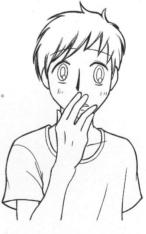

五指不一定要併攏，從指縫中露出嘴唇形狀讓吃驚表情令人更加印象深刻。

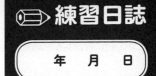
簡單繪製
人物過程

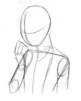 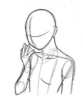 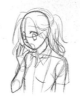 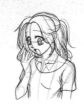

1.首先定出人物的
基本動態。

2.勾勒輪廓調整好
人物動態。

3.添加五官和衣物。

4.最後清理草稿，
仔細描線，刻畫細
節部位。

臨摹練習

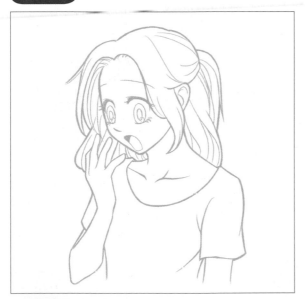

創作練習

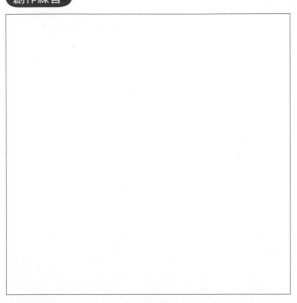

捂嘴的動作

不安的時候常用到的動作：用手捂嘴巴，眉毛向兩邊垂下，露出難過的表情。

●不安

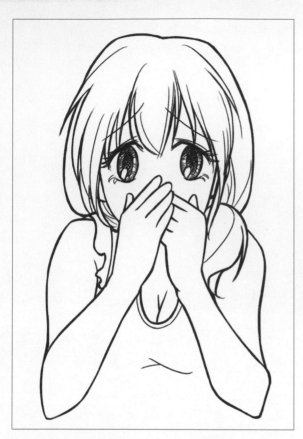

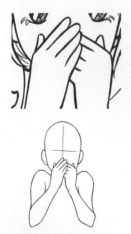

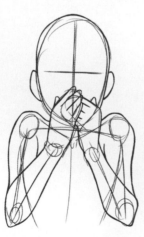

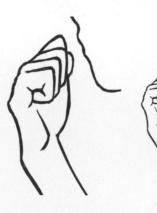

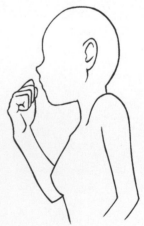

注意交疊在嘴唇前雙手的畫法。

脖子縮著，肩膀抬得很高，給人害怕和焦慮的感覺。

拳頭緊握在嘴唇邊，也能體現出人物不安的心情，注意握拳的畫法。

肩膀抬高。

簡單繪製
人物過程

 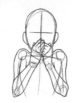 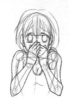 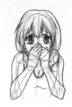

1.首先定出人物基
本構架。

2.畫出人物的形
態,注意雙手的動
作,五指靠攏,半
曲狀態。

3.添加五官和衣
物。

4.清理草稿,仔細
描線,刻畫細節部
位。

臨摹練習

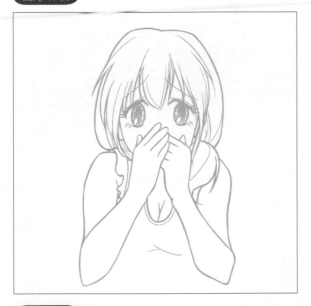 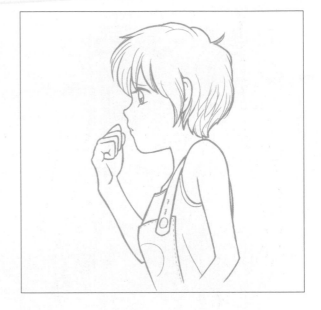

創作練習

揉眼的動作

　　傷心的哭泣，不管是大哭還是默默的哭泣，都會有眼淚不自覺地流下來，這時會抬起手擦拭流下來的眼淚。

●哭泣

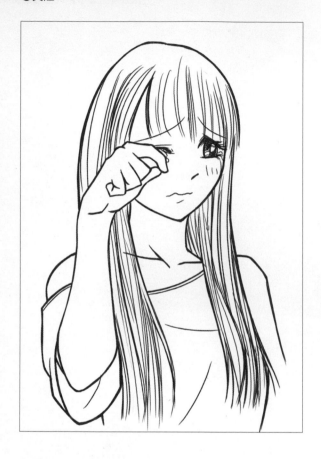

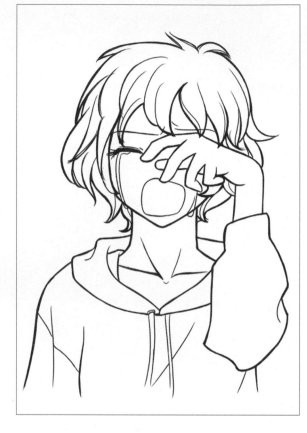

被揉的一隻眼睛閉起來。

繪製時注意手部的立體感。

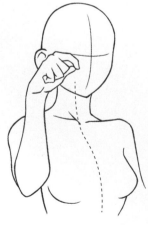

身體呈「S」型，更能體現女性的嬌柔。

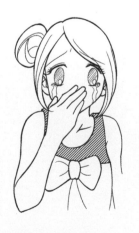

捂著嘴的動作搭配上哭泣的表情也很協調，有壓抑著難過情緒的感覺。

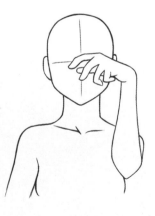

身體其他部分都保持常態，只是有個擦眼淚的動作，就能表現哭泣的感覺。

簡單繪製
人物過程

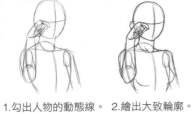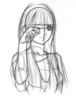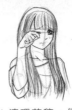

1.勾出人物的動態線。　2.繪出大致輪廓。　3.為人物添加五官　4.清理草稿，仔細
和衣物，注意面部　描線，對細節部位
的表情與整體動態　進行刻畫。
的一致性。

臨摹練習

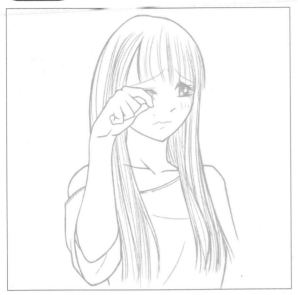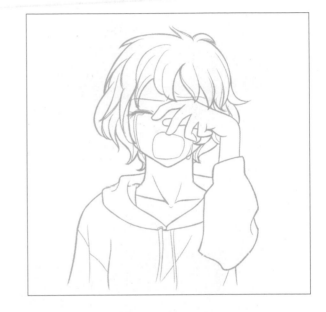

創作練習

手放在額頭的動作

遇到麻煩的事會露出很頭痛的表情，手會摀住額頭。

●頭痛

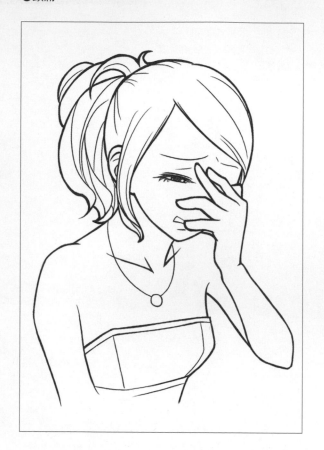

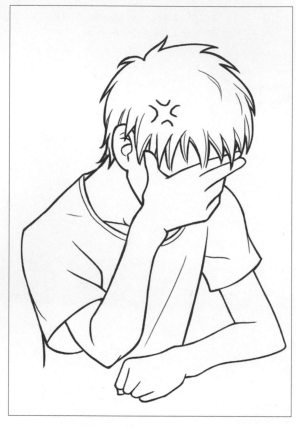

兩根手指用力在眉心揉搓，給人頭痛的感覺，也常用於體現人物的煩悶情緒。

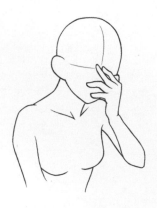

脖子向前探，並且稍微低頭，體現人物低落的心情。

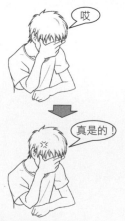

頭上添加了爆青筋的符號後，也能反映出人物內心活動的微妙變化。

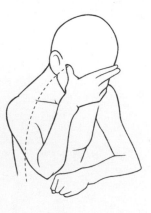

手放在額頭的位置，身體向前傾。

簡單繪製
人物過程

 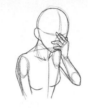 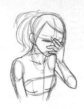 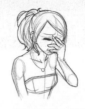

1.定出人物的基本
動態。

2.勾勒出人物的基
本輪廓。

3.為人物添加五官
和衣物，注意人物
的表情與整體動態
要一致。

4.清理草稿，仔細
描線，刻畫細節部
位。

臨摹練習

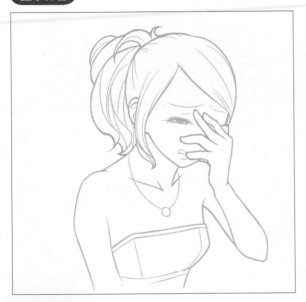

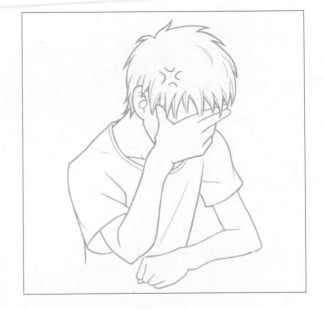

創作練習

手放在額頭的動作

苦悶的時候通常都會低下頭，很沮喪的樣子。

●苦悶

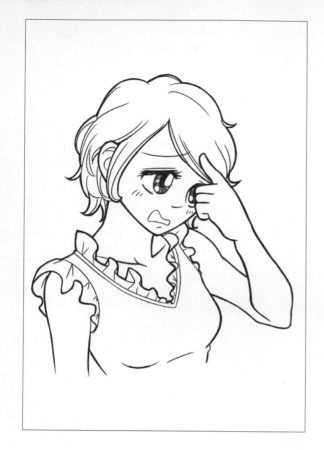

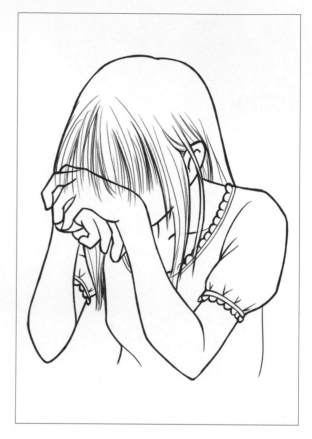

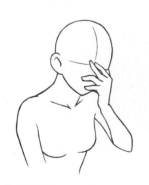

這種姿勢在漫畫中也經常運用。

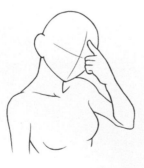

頭稍微低下，一根手指摸著額頭。

右手被擋住的部分。

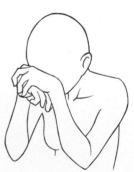

就算完全看不到表情，這個姿勢也能表現出角色苦悶的心情。

簡單繪製
人物過程

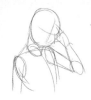 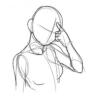 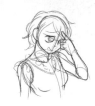 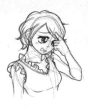

✏️ 練習日誌

年　月　日

1.確定人物的大致
構架。

2.勾出輪廓，調
整好人物動態。

3.為人物添加五官
和衣物，注意人物
的表情與整體動態
要一致。

4.清理草稿，仔細
描線，刻畫細節部
位。

臨摹練習

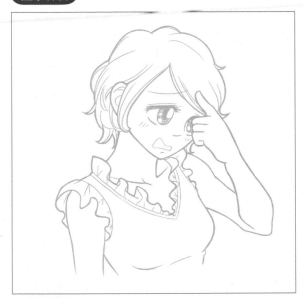 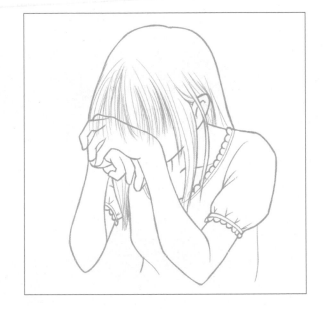

創作練習

57

手放在額頭的動作

●擦汗

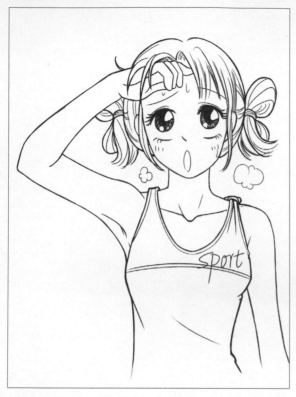

抬起手擦拭額頭上的汗水，抬高的那隻手臂連同肩膀也會微微抬高一些。

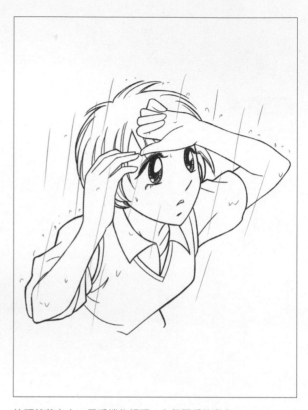

抬頭望著上方，用手擋住額頭，方便觀看的動作。

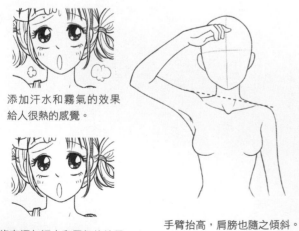

添加汗水和霧氣的效果給人很熱的感覺。

沒有添加汗水和霧氣的效果。

手臂抬高，肩膀也隨之傾斜。

變換場景，做為冒雨行走的姿勢也很合適。

縮著脖子向前傾。

練習日誌

年　月　日

簡單繪製
人物過程

 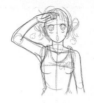 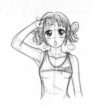

1.勾出人物的基本
動態。

2.繪出大致輪廓，
調整好人物動
態。

3.為人物添加五官
和衣物。

4.最後清理草稿，
仔細描線，深入刻
畫細節。

臨摹練習

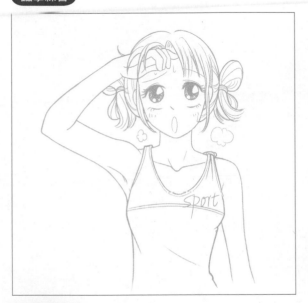 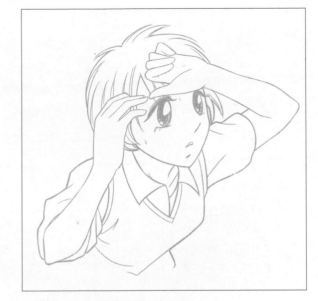

創作練習

【問題 **1** 】選擇下面人物姿勢有問題的一個。

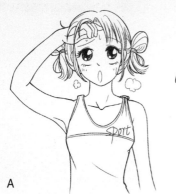

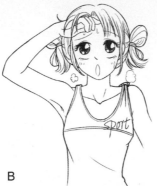

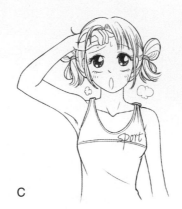

A　　　　　　　B　　　　　　　C　　　　　　　答案

【問題 **2** 】選出面部表情自然的一項。

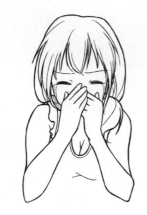

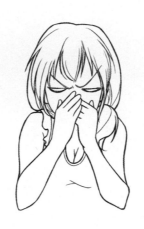

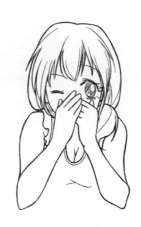

A　　　　　　　B　　　　　　　C　　　　　　　答案

【問題 **3** 】選出下面人物有生氣感覺的一項。

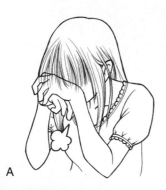

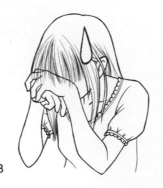

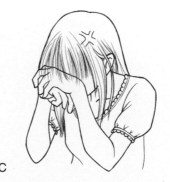

A　　　　　　　B　　　　　　　C　　　　　　　答案

正確答案是：B A C

第 3 章

表情的全身綜合表現繪畫課程

豐富的肢體語言，會讓我們筆下的角色更加生動、富有魅力。在學習了人物的面部表情和上半身動作表現情緒的方法後，下面我們進一步學習如何透過全身的動作表現出人物的感情。

表現開心的動作一

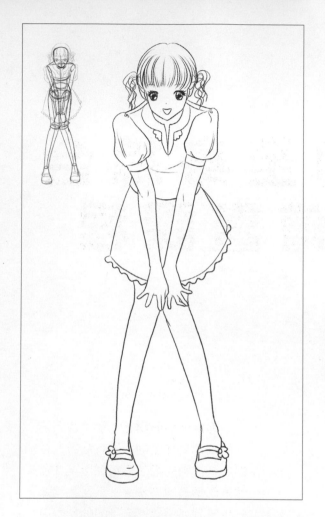

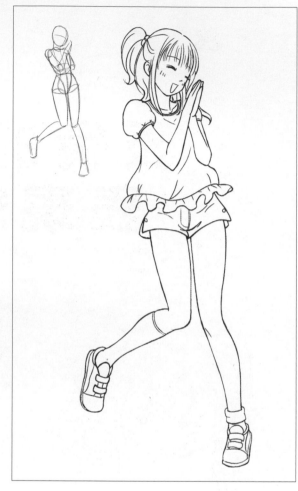

人物整體造型比較含蓄,適用於羞澀靦腆的女性。

翹起一條腿就能體現出人物開心的情緒。

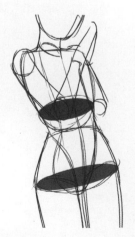

將胸腔和盆腔看作兩個圓錐體就能輕鬆掌握到人物身體的立體感。

輕盈的上衣和踮起的腳尖都給人輕盈的印象,這也是體現人物快樂心情的方式。

簡單繪製
人物過程

 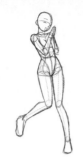 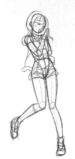

1.用簡單線條畫
出人物動作。

2.繪製出人物輪廓
圖。

3.添加服飾。

4.刻畫細節並描線。

臨摹練習

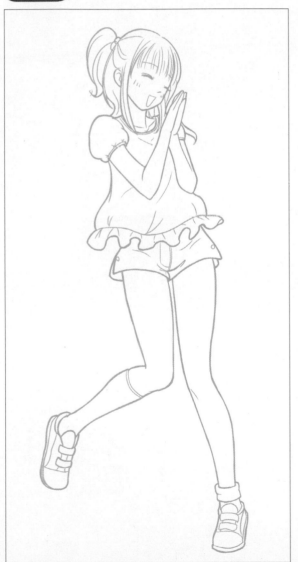

創作練習

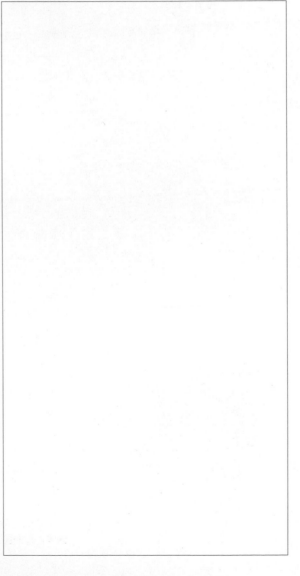

表現開心的動作二

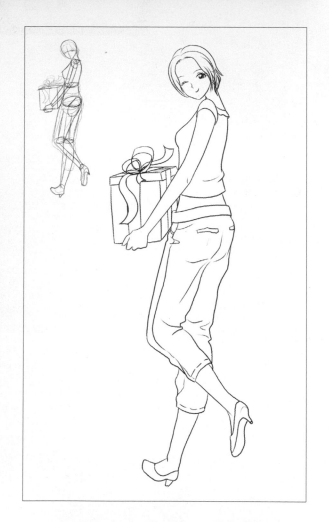

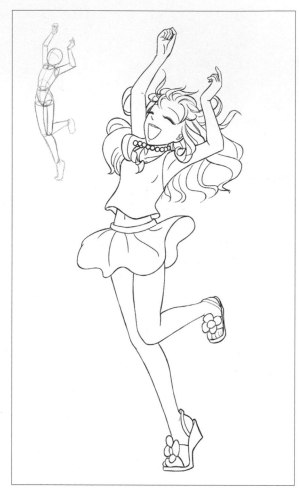

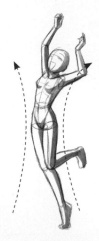

繪製開心的動作時，
人物的身體一般都是
舒展開的，繪製人物
身體時一定要畫出身
體的立體感。

身體前中線
背部的中線

胸腔與盆腔是體現人物身
體厚度的關鍵。

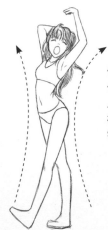

像這樣四肢展開的動
作不僅僅適用於表現
人物的快樂心情，同
樣適用於伸懶腰時，
我們應該活學活用。

簡單繪製
人物過程

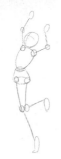
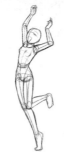
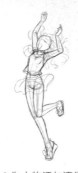

1.簡單畫出人物
的動態。

2.調整人物動態並
畫出人物草圖。

3.為人物添加適當
的衣物與表情。

4.描線並刻畫細節。

臨摹練習

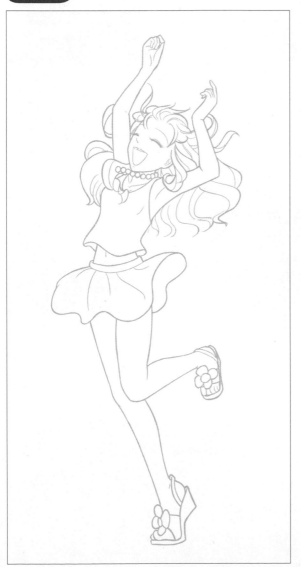

創作練習

表現開心的動作三

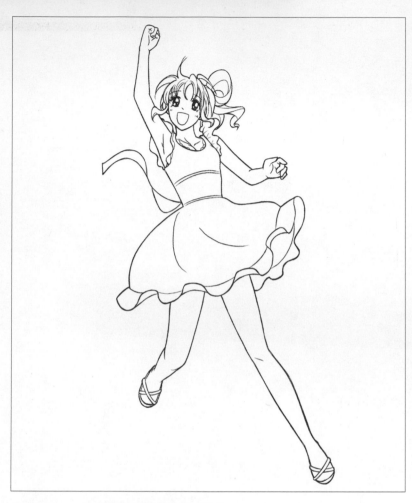

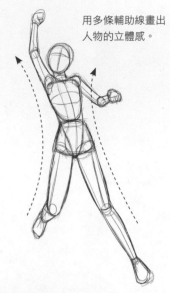

用多條輔助線畫出人物的立體感。

人物情緒愉快時，整個重心一般是向上的，所以經常伴隨著跳躍的動作，通常適用輕盈舒展的體態反應人物輕鬆自在的心境。

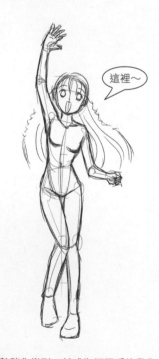

這裡～

身體後仰，一隻手握拳高舉過頭頂的動作。

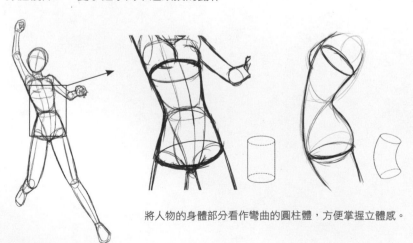

將人物的身體部分看作彎曲的圓柱體，方便掌握立體感。

將姿勢稍作變形，就成為打招呼的動作。

簡單繪製
人物過程

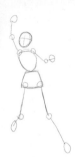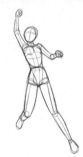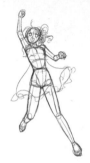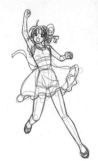

1.首先簡單畫出人物的大致動態。

2.正確調整人物動態並畫出人物輪廓圖。

3.接下來為人物添加適當的衣物與表情。

4.描線並刻畫細節。

臨摹練習

創作練習

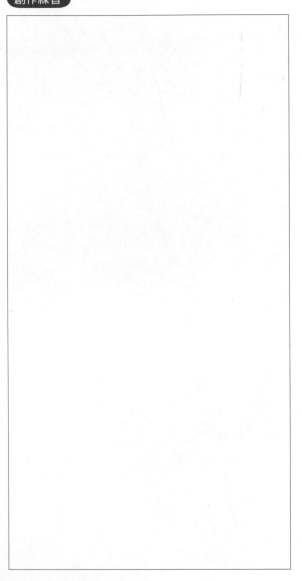

表現難過的動作一

垂頭喪氣的表情：彎著腰背，雙肩自然地垂下來，表現出非常難過的樣子。

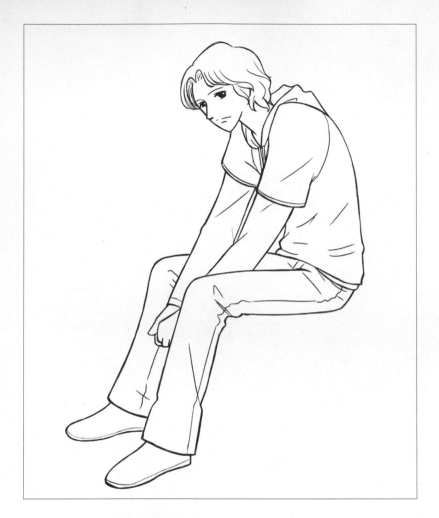

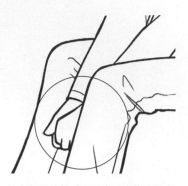

放在腿間的雙手顯示出了人物的不安。

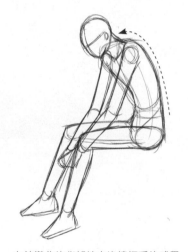

向前彎曲的背部給人沒精打采的感覺。

●難過動作的衍生－煩悶

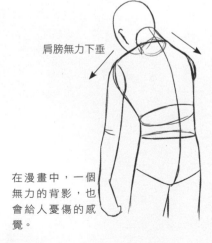

脖子向前伸，面部朝下，反映出人物低落的情緒。

肩膀無力下垂

在漫畫中，一個無力的背影，也會給人憂傷的感覺。

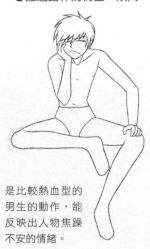

是比較熱血型的男生的動作，能反映出人物焦躁不安的情緒。

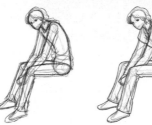
簡單繪製
人物過程

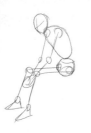
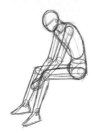

1.簡單畫出人物
的動態。

2.然後修改人物動
態準確性。

3.為人物添加適當的
衣物與表情,注意表
情與動作的統一。

4.描線並刻畫細
節。

臨摹練習

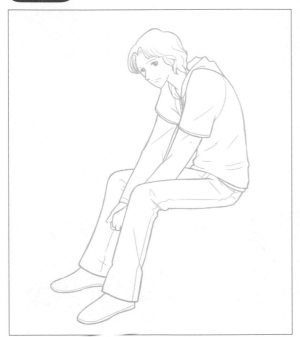

創作練習

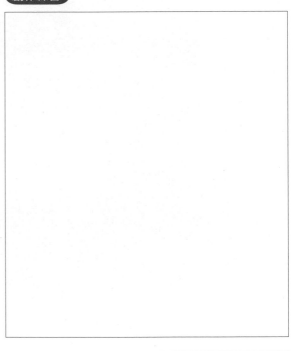

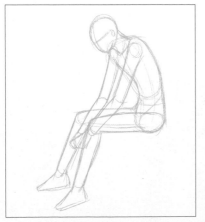

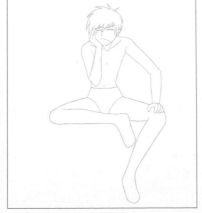

表現難過的動作二

坐在地上，低著頭，雙手緊抱著双腿，全身縮成
一團，表現出非常難過又很孤單的感覺。

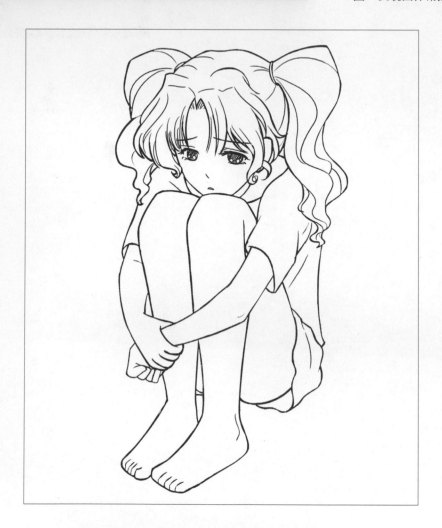

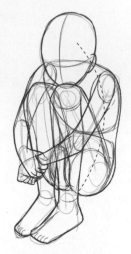

背部成彎曲的弧線。

將人物骨盆部分看作一個傾斜的圓錐
體，畫出被軀幹擋住的部分，掌握人
物的身體結構，畫出準確的線條。

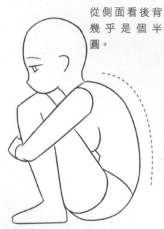

從側面看後背
幾乎是個半
圓。

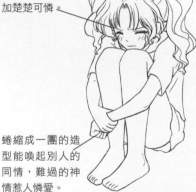

換上哭泣的表
情，人物顯得更
加楚楚可憐。

蜷縮成一團的造
型能喚起別人的
同情，難過的神
情惹人憐愛。

注意人物的面部表
情與人物身體的動
作要統一協調，身
體蜷縮成一團，但
是人物臉上的表情
卻和身體表現的動
作不符合，就會顯
得很奇怪。只有在
特定的情況下會用
到這樣的搭配，體
現出詭異的感覺。

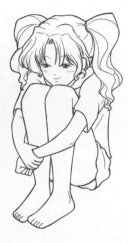

簡單繪製
人物過程

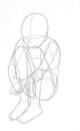 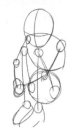 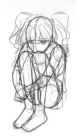

1. 首先畫出人物
的基本動態。

2. 畫出人體結構幫
助正確分析人物動
態。

3. 畫出輪廓並為人
物添加適當的衣物
與表情。

4. 最後清稿描線並刻
畫細節。

臨摹練習

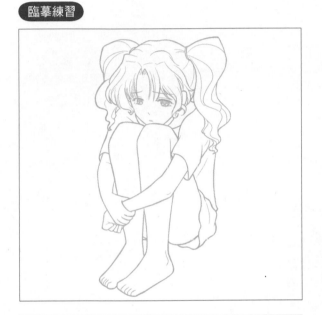

創作練習

人體的透視結構
圖是本章的難
點，可以從不同
角度繪製此姿勢
進行鍛煉。

表現難過的動作三

痛苦地跪在地上，雙手捂著臉，雖然沒有露出表情，但是單單從動作上就能體會出人物難過的心情。

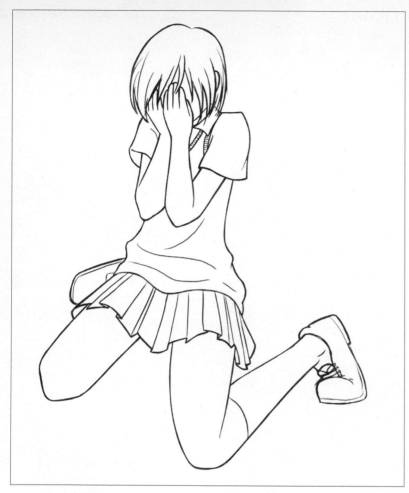

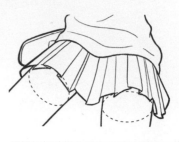

通過裙擺的彎曲弧度來體現腿部的厚度。

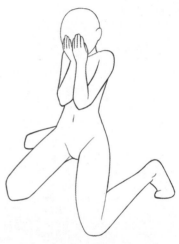

捂著臉不想讓別人看到自己傷心的表情，這樣有時反而更能讓人產生聯想。

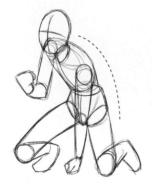

這樣跪著身體向前傾的姿勢也很有悲痛的感覺，比較適合於男生。

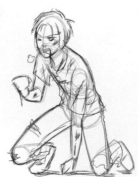

搭配受傷或者疲憊的表情，也很適合。所以我們知道，表情與姿勢不是一對一的搭配，平時我們應該多觀察生活，尋找規律，畫出自然的姿勢。

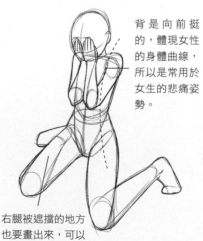

背是向前挺的，體現女性的身體曲線，所以是常用於女生的悲痛姿勢。

右腿被遮擋的地方也要畫出來，可以幫助我們準確畫出腳部的形狀。

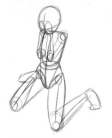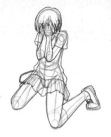

練習日誌

年　月　日

簡單繪製
人物過程

1.簡單地畫出人物的動態。

2.調整人物動態並畫出人物結構圖。

3.最後為人物添加細節。

臨摹練習

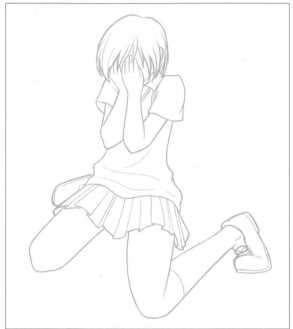

創作練習

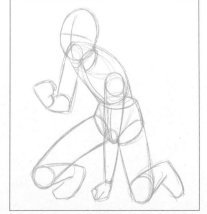

表現生氣的動作一

氣憤到暴跳如雷的動作，低著頭、用力閉著眼，雙手握拳舉到與頭部等高的位置。

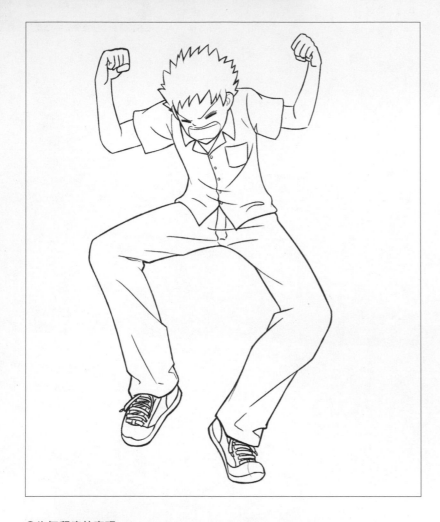

緊縮的面部給人用力的感覺，體現出了人物激動的情緒。

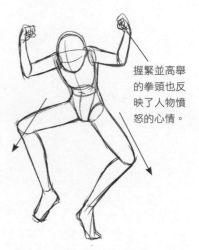

握緊並高舉的拳頭也反映了人物憤怒的心情。

彎曲並張開的雙腿給人重心向下的感覺。

●生氣程度的表現

只是叉腰，表現出了不滿情緒，常用於體現角色的孩子氣。

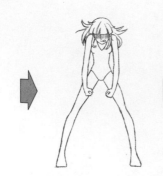

握緊拳頭，重心下移，十分生氣。

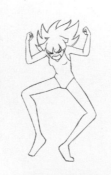

暴跳如雷，四肢張開程度很大，適用於男生或脾氣火爆的女生，是十分憤怒的表現。

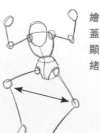

繪製時把人物的膝蓋分開，會讓角色顯得更有氣勢，情緒也更加激動。

將膝蓋靠攏會讓人物顯得拘謹。

簡單繪製
人物過程

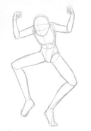 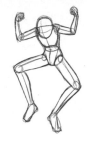 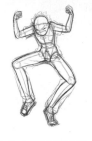 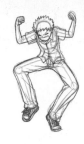

1.畫出人物基本動態。　2.調整人物動態並畫出人物結構圖。　3.為人物添加適當的衣物與表情。　4.最後描線並刻畫細節。

臨摹練習

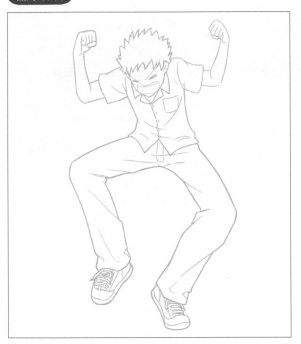

創作練習

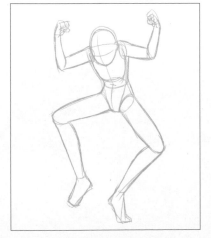

不同性格、不同年齡的人物，生氣時的動作會不同。就算是同一個人，根據憤怒的場合、程度的變化，所表現的形態也有一定區別，特別是在繪製情節型漫畫時，一定要考慮各種客觀因素，選擇合適的動作。

表現生氣的動作二

破口大罵、雙手握拳、身體重心放低，體現出人物非常氣憤的情緒。

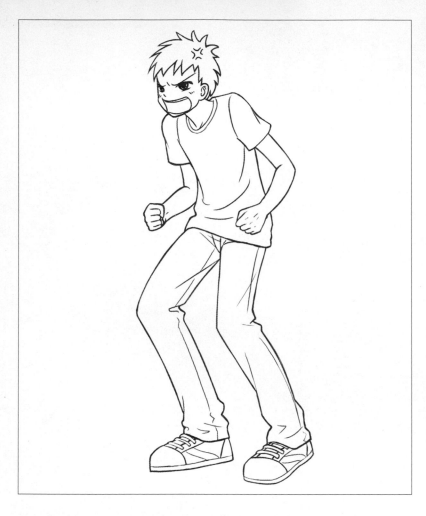

●正確的畫法

注意畫結構圖時人物的腹部是向內收的。

●容易犯的錯誤

畫成腰線向下彎曲的弧線，臀部上翹的樣子，在這裡並不合適。

●表情符號的添加

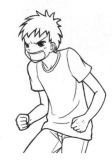 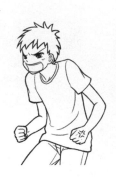 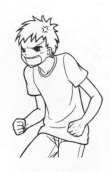 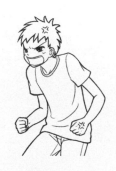

沒有添加符號的情況。

在手背添加爆青筋的符號後人物生動很多。

添加在頭上效果更加明顯。

兩處都添加後顯得有些繁瑣。

簡單繪製
人物過程

1.簡單畫出人物
的大致動態。

2.調整人物動態並
畫出結構圖。

3.為人物添加適
當的衣物與表
情，注意表情與
動作的統一。

4.清稿描線並刻畫細節。

臨摹練習

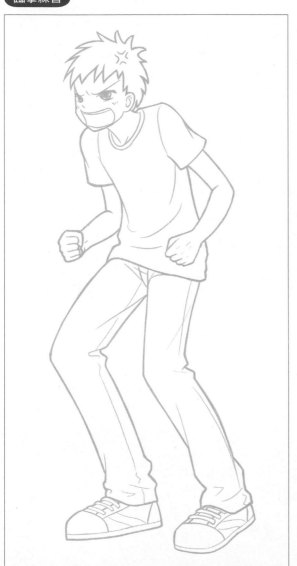

創作練習

表現生氣的動作三

雙手張開伸向身體兩側，雙腿分開站直。

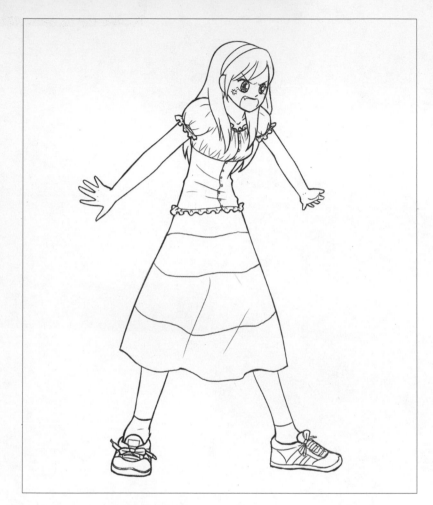

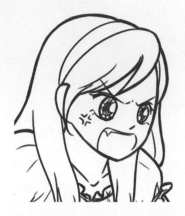

誇張的虎牙為人物生氣的表情增添一分可愛。

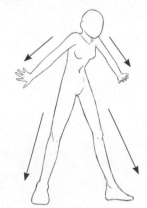

張開四肢的姿勢讓人物顯得更有氣勢。

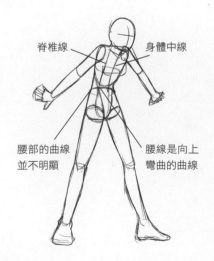

脊椎線　　身體中線

腰部的曲線並不明顯

腰線是向上彎曲的曲線

繪製時可將人物的胸腔和盆腔，看作兩個成一定角度放置的圓錐體，可以看到胸腔的上面和盆腔的下面。

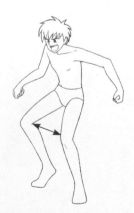

膝蓋張開的姿勢比較合適開朗的女性或者男性。

簡單繪製
人物過程

1.首先畫出人物
的動態。

2.調整人物動態，
畫出人物輪廓
圖。

3.為人物添加適當
的衣物與表情。

4.描線並刻畫細
節。

臨摹練習

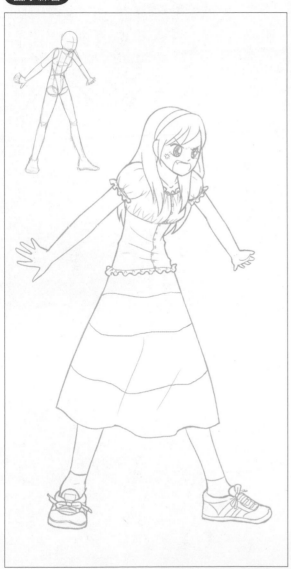

創作練習

表現吃驚的動作一

吃驚的動作很常用到，眼睛睜大，身體動作比較僵硬。

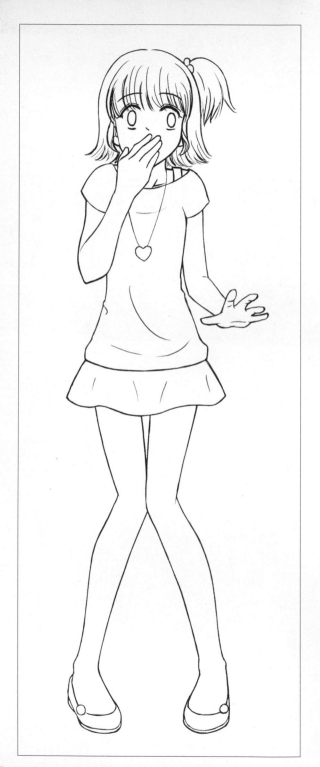

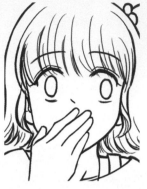

眼睛故意留白，不畫瞳孔也不畫亮部光，強調空洞的眼神，會給人受到強烈刺激或者驚嚇的恐怖感。

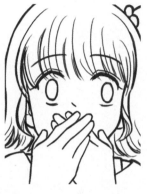

捂嘴的動作也很能表現出受到驚嚇的效果，也可以雙手捂嘴，效果更突出。

縮著脖子給人受到驚嚇而感到不安的感覺。

含胸的動作體現人物壓抑的心情。

向前張開五指的雙手，表現角色抗拒的心理。

膝蓋靠攏微微彎曲，給人拘束不安的感覺。

腳部的動作也很重要，腳像這樣成「八」字站立，會給人比較自信的感覺，和併攏的膝蓋很不協調。

腳尖向內，腳背向外翻，是比較可愛的站立法，給人拘束羞澀的感覺，在這裡比較適合。

簡單繪製
人物過程

1.簡單畫出人物的動態。

2.調整正確人物動態並畫出人物結構圖。

3.為人物添加適當的衣物與表情。

4.清稿描線，刻畫細節。

臨摹練習

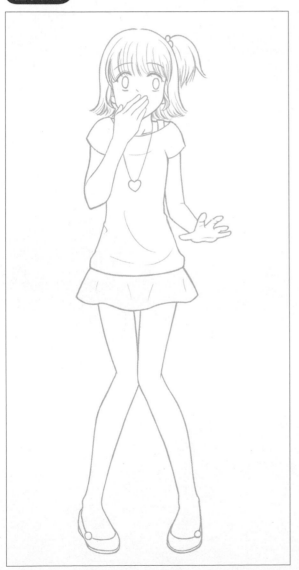

創作練習

表現吃驚的動作二

全身僵直，整個人物都呆住了，表現出非常吃驚，不知所措的情緒。

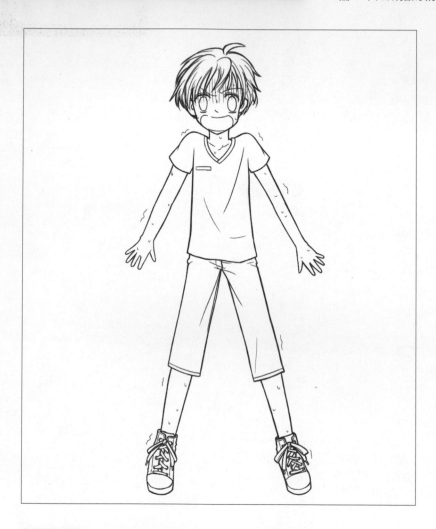

畫成Q版人物也十分可愛。

不一定要抬高肩膀，這樣完全將肩膀放下也不影響吃驚的效果哦。

●符號的添加

沒有添加任何符號的情況。

在額頭添加了陰影，並在身體周圍添加了顫抖的符號，吃驚的程度明顯加大。

在身上添加了很多流汗的符號，有嚇出冷汗的誇張效果。

多種加大吃驚程度的符號一起添加，吃驚效果強烈，人物生動有趣。

四肢僵硬地伸直，給人不能動彈的感覺。

簡單繪製
人物過程

 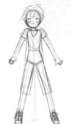

1.簡單畫出人物
的動態。

2.調整人物動態並
畫出結構圖。

3.為人物添加適當
的衣物與表情。

4.描線並刻畫細節。

臨摹練習

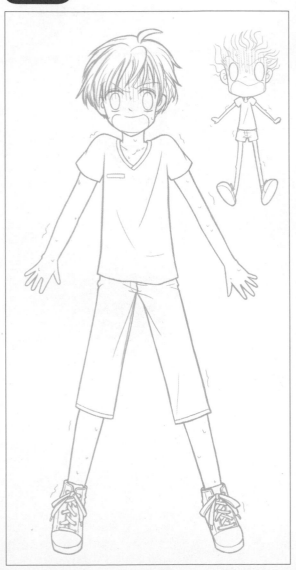

創作練習

表現吃驚的動作三

很搞笑的吃驚動作，常用在Q版人物身上。

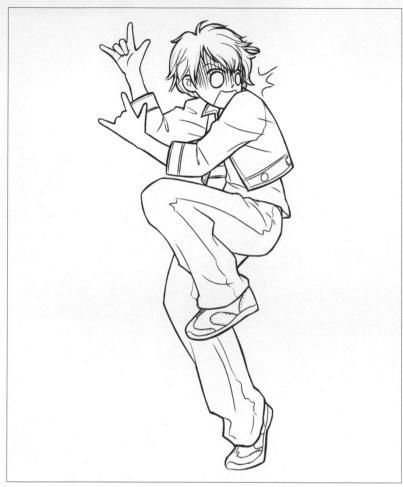

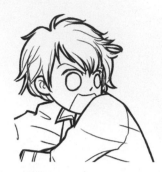

沒有添加符號的情況，雖然一眼可以看出是吃驚的表情，但是並不強烈。

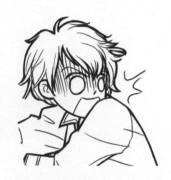

在額頭和眼睛周圍添加陰影線等符號，立刻讓人物變得生動有趣，吃驚的感覺倍增。

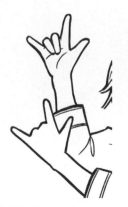

人物手部有趣的動作也為人物增添幾分可愛與幽默。

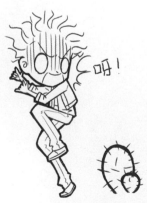

像這樣極度誇張的動作與表情，用在Q版人物形象上效果會更好。

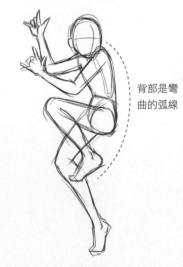

背部是彎曲的弧線

人物的姿勢誇張滑稽，讓人忍俊不禁，這種將人物肢體動作誇大的畫法，在漫畫中是很常用的。

簡單繪製
人物過程

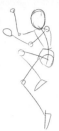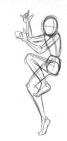

1.首先畫出人物
的基本動態。

2.畫出人物輪廓
圖，調整人物動
態。

3.為人物添加適當
的衣物與表情。

4.最後清稿描線，
刻畫細節。

年　月　日

臨摹練習

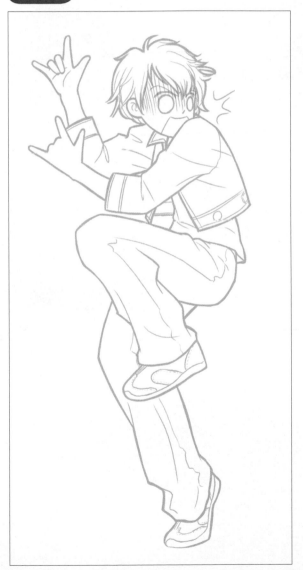

創作練習

表現害羞的動作一

人物害羞時通常都會低下頭，露出不好意思的表情，身體動作也較拘謹。

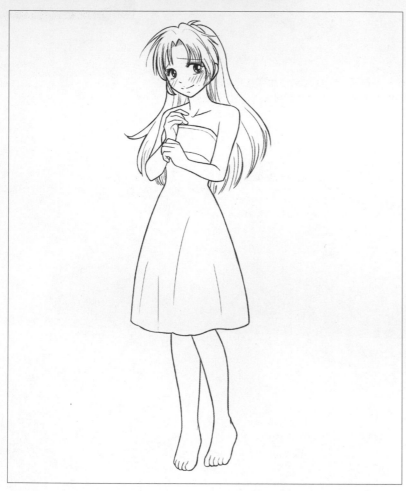

根據第一章的學習，我們了解到害羞表情的要素是用斜線表現臉紅。

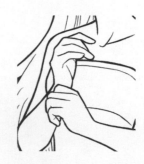

把雙手放在胸前，顯示出角色不安的情緒和緊張的心理。

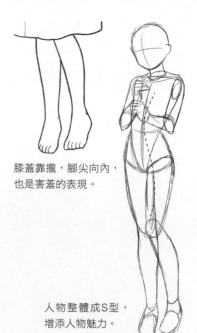

膝蓋靠攏，腳尖向內，也是害羞的表現。

根據大腿的動作畫出裙子的皺褶。

沒有根據大腿動作畫出的皺褶，不能體現出人物的動態和腿部的立體感。

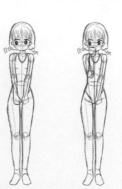

有時僵硬的站立姿勢也能表現出害羞的感情，將四肢僵硬地伸直且微微抬肩的動作就很有羞澀感，用手摸著臉還能讓人物顯得更加可愛。

人物整體成S型，增添人物魅力。

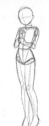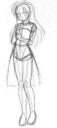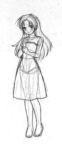

1.簡單畫出人物
的動態。

2.調整人物動態
並畫出人體結構
圖。

3.為人物添加適當
的衣物與表情。

4.清稿描線，刻畫細
節，作品完成。

臨摹練習

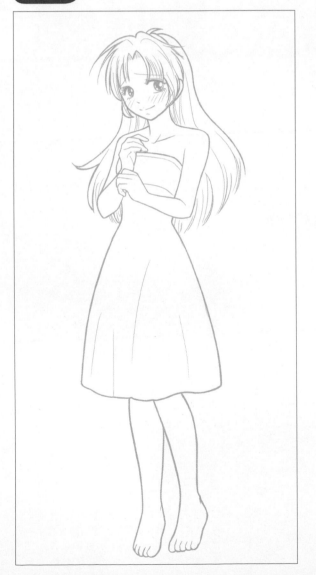

創作練習

表現害羞的動作二

男生害羞時大多會低著頭，抬起一隻手來摸摸自己的額頭。

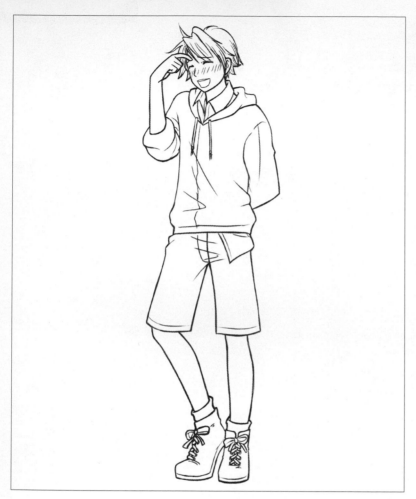

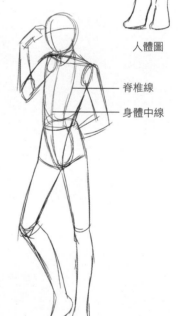

埋頭或側頭的動作讓人物整體姿勢比較自然。

背在身後的一隻手顯示出孩子般的羞澀與可愛。

彎曲的膝蓋讓人物顯得自然隨性。

人體圖

脊椎線

身體中線

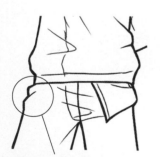

胯部的褲子皺褶線條的方向能體現人物身體的厚度。

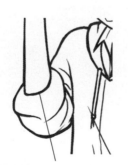

通過袖口的弧度以及衣袖的皺褶體現手臂的立體感。

像這樣雙手放在胸前的姿勢，也能表現出男性害羞的神情。

扭捏的動作並不適合男性害羞時的表現，一般情況下，撓頭傻笑的動作會比較適合，體現了男性大大方方的性格特點。

簡單繪製
人物過程

1.大致畫出人物
的動態圖。

2.調整人物動態並
畫出結構圖。

3.為人物添加衣物與
表情。

4.描線，深入刻畫細節。

臨摹練習

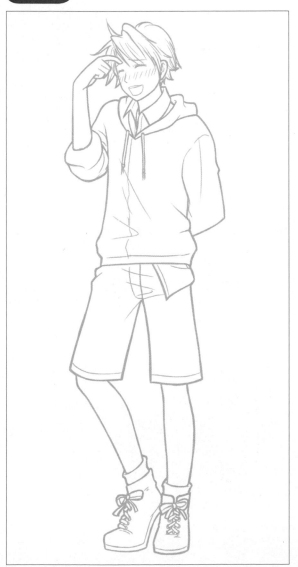

創作練習

表現害羞的動作三

女孩子害羞的時候會抬起肩膀背著雙手，用頭髮擋住一部分臉來掩飾自己害羞的表情。

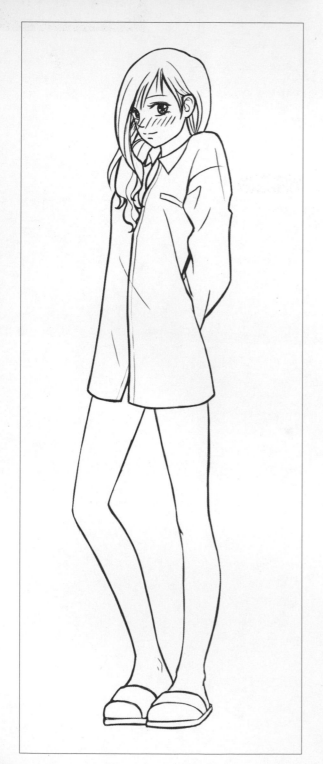

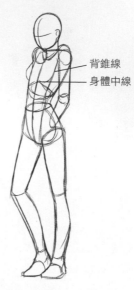

背錐線
身體中線

將前面男性的動作稍微變形，也適用於女性，抬高肩膀和縮著脖子會增添人物的可愛感，背在身後的雙手也讓人物充滿孩子氣。

在漫畫中掌握人體的立體感是十分重要的，良好的立體感會讓紙上的人物生動鮮活，更具生命力。

不光是背著手的動作有害羞的感覺，將雙手放前面也同樣能給人羞澀感。

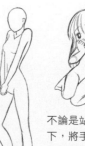

在畫人物結構圖時，將胸腔和盆腔的厚度和立體感畫出來。

不論是站立或者蹲下，將手放在臉旁都會有羞澀害怕的感覺。

簡單繪製
人物過程

1.首先簡單畫出人物的動態結構。

2.仔細調整人物動態並畫出輪廓線。

3.為人物添加適當的衣物與表情，注意表情與動作的協調。

4.最後清稿描線，刻畫細節。

臨摹練習

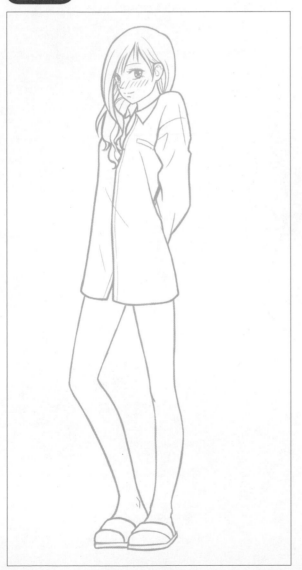

創作練習

實戰練習

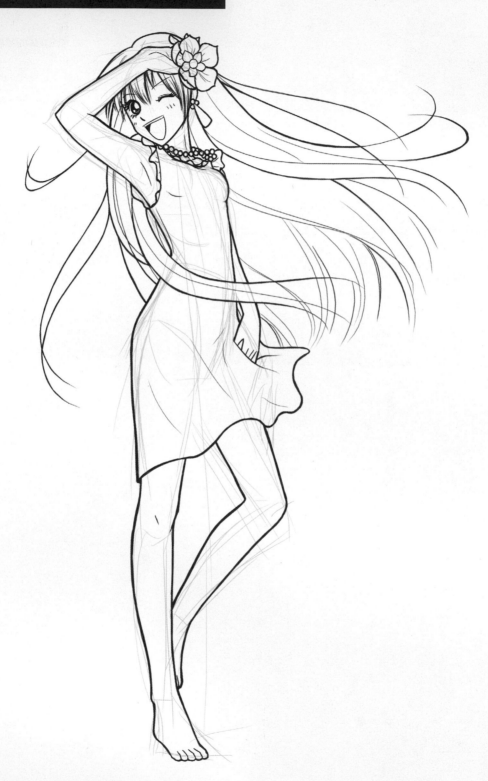

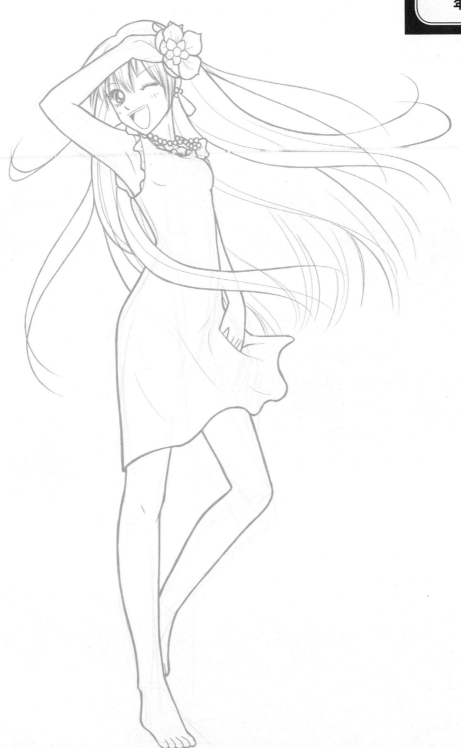

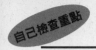

自己檢查重點

本章的學習到此結束了，下面我們把本章學習到的知識通過習題練習的形式進行鞏固與總結吧！

【問題 **1**】根據要求為人物添加合適的表情。

A　　　　　　　　　　B　　　　　　　　　　C

　難過　　　　　　　　　　抱怨　　　　　　　　　　偷笑

【問題 **2**】根據下面的簡單草圖和提示，畫出完整的人物姿勢及表情。

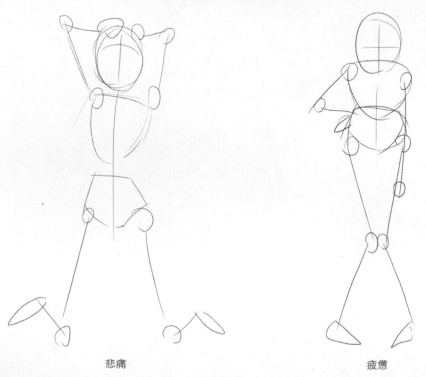

悲痛　　　　　　　　　　　疲憊

本書讀後感想

漫畫是我的業餘愛好，是這本書讓我開始動手畫漫畫的。看到自己的進步我也吃驚不小，越來越喜歡漫畫了！要謝謝這本書，我以後也要堅持下去！

我是一個「漫畫迷」，漫畫讓我的生活多姿多彩，已經成為我生命不可或缺的一部分。不光是喜歡看，我自己也喜歡畫，看到喜歡的畫面也會臨摹來畫，這本書正好給我提供了方便，而且裡面的人物大都是我喜歡的類型，這是我買這本書的主要原因。希望更多人加入漫畫的行業！這樣我就有更多好看的漫畫書可以看啦！

我以前畫的人物總是很死板，而且都是一個角度，人物缺乏生氣。透過這本書的練習，讓我了解到了人物肢體語言的重要性，以及人物表情和身體姿勢的多元化搭配，現在我筆下的人物再也不會死氣沉沉的了！

這本書是一本不錯的學習漫畫的資料，作者講解得很細緻，對於初學者來說也能很快理解，學習起來當然也就變得輕鬆有趣了。

本書由中國青年出版社授權台灣北星圖書事業股份有限公司出版

國家圖書館出版品預行編目資料

新漫畫教室：表情動作篇/C.C動漫社編著
——初版.　台北縣永和市：北星圖書，
2009.02
面；　公分
ISBN 978-986-84905-2-9 （平裝）
1. 漫畫　2. 繪畫技法
947.41　　　　　　　　　　　　97023412

新漫畫教室-表情動作篇

發　　　行	北星圖書事業股份有限公司	
發　行　人	陳偉祥	
發　行　所	台北縣永和市中正路458號B1	
電　　　話	886-2-29229000	
傳　　　真	886-2-29229041	
網　　　址	www.nsbooks.com.tw	
E - m a i l	nsbook@nsbooks.com.tw	
郵 政 劃 撥	50042987	
戶　　　名	北星文化事業有限公司	
開　　　本	889 × 1194	
版　　　次	2009年2月初版	
印　　　次	2009年2月初版	
書　　　號	ISBN 978-986-84905-2-9	
定　　　價	新台幣150元　（缺頁或破損的書，請寄回更換）	

版權所有・翻印必究